Contraste insuffisant
NF Z 43-120-14

Texte détérioré — reliure défectueuse
NF Z 43-120-11

BIBLIOTHÈQUE SCIENTIFIQUE-INDUSTRIELLE ET AGRICOLE
Des Arts et Métiers. III

LES ARTS ET LES PRODUITS CÉRAMIQUES

LA FABRICATION
DES
BRIQUES ET DES TUILES

SUIVI D'UN CHAPITRE
SUR LA
FABRICATION DES PIERRES ARTIFICIELLES
ET D'UNE ÉTUDE TRÈS COMPLÈTE

DES PRODUITS CÉRAMIQUES
POTERIES COMMUNES, PORCELAINES, FAIENCES, ETC.

Ouvrage accompagné de notes, de tableaux avec nombreuses figures dans le texte
et plusieurs planches

PAR MM.

BONNEVILLE, PAUL, A. et L. JAUNEZ.

Ingénieurs manufacturiers, etc., Rédacteurs des ANNALES DU GÉNIE CIVIL

10 francs.

PARIS
LIBRAIRIE SCIENTIFIQUE, INDUSTRIELLE ET AGRICOLE
Eugène LACROIX, Imprimeur-Éditeur
Libraire de la Société des Ingénieurs civils de France, de celle des anciens Élèves
des Écoles d'Arts et Métiers, de la Société des Conducteurs des Ponts et Chaussées
de MM. les Mécaniciens de la Marine
Fournisseur des Écoles professionnelles, etc., etc.
54, rue des Saints-Pères, 54

Tous droits de traduction et de reproduction réservés.

R-28027

LXX

FABRICATION
DES BRIQUES ET DES TUILES

PAR M. PAUL BONNEVILLE,
Ingénieur des Arts et Manufactures.

(Planches I, II, III, IV, V, VI et VII.)

NOTIONS PRÉLIMINAIRES.

L'emploi des matériaux artificiels de construction a précédé celui des matériaux naturels. Les premières sociétés groupées dans les vallées et principalement à l'embouchure des fleuves, pays les plus fertiles, ne trouvèrent pas dans le sol les pierres propres à bâtir leurs demeures, mais une terre plastique, facile à manier et à mouler, durcissant par la dessiccation. Aussi voit-on, après les cabanes en troncs d'arbre, se succéder les habitations en torchis, puis celles en briques crues et enfin celles en briques cuites. L'art de cuire les briques est même très-ancien, car le palais de Crésus, à Sardes, celui de Mausole, à Halicarnasse, celui d'Attale, à Tralles, étaient en briques très-cuites, dures et rouges, et cependant l'introduction des briques dans certains pays, où la fabrication et l'emploi en sont aujourd'hui considérables, est de date presque moderne. Le docteur Smolett dit que l'art de faire les briques a été introduit en Angleterre par le roi Alfred, c'est-à-dire au neuvième siècle ; Aikin même prétend qu'il n'a été pratiqué en grand qu'au milieu du quatorzième siècle, et que le premier exemple de son emploi est dans une partie du palais de Croydon, construit vers le milieu du quinzième siècle.

L'emploi des briques a été en augmentant de plus en plus ; même dans les pays les plus richement dotés sous le rapport des pierres de construction, la consommation de la brique est considérable. Sa grande résistance la fait rechercher dans les cas où les travaux doivent unir à cette résistance une légèreté ou un cube restreint que ne donneraient pas les pierres. Sa couleur permet, en la mêlant à d'autres matériaux, d'obtenir des effets décoratifs très-remarquables ; sa forme régulière la fait utiliser quand on est pressé par le temps, et dans les petits travaux où l'emploi des pierres serait presque impossible.

Les mêmes raisons qui ont déterminé la fabrication des briques ont amené celle des tuiles destinées à former la couverture des édifices. La perfection avec laquelle ces produits ont toujours été moulés, leurs qualités physiques et décoratives, la différence de prix qu'ils présentent avec les produits naturels ont amené presque partout leur très-grande consommation.

La décoration des édifices au moyen de terres cuites conservées avec leur couleur naturelle, ou couvertes d'émaux brillants et colorés, est probablement due à la facilité du travail des argiles ramollies, et à la fantaisie des premiers potiers qui ont pétri quelques ornements pour leurs demeures. On attribue à Dibutade de Sycione, établi à Corinthe, l'invention d'un art probablement beaucoup plus ancien que lui et où il n'a fait qu'exceller ; mais il est certain que la *plastique*, c'est-à-dire la fabrication des pièces de terre cuite auxquelles l'art des sculpteurs et des statuaires contribue, fabrication qui peut donner les produits les plus purs de formes, reproduire économiquement le même type un grand nombre de fois, fournir aux architectes des ornements aux tons chauds ou cou-

verts de riches couleurs, a toujours été en grand honneur chez les peuples anciens comme chez les peuples modernes. Aujourd'hui, certes, l'emploi de la terre cuite comme décoration architecturale est moindre qu'autrefois ; mais sortie de l'épreuve des deux ou trois derniers siècles, où elle fut délaissée presque complétement et réduite à produire des objets sans goût, la plastique victorieuse et pleine de vie reparaît aujourd'hui partout, soutenue par des architectes et des artistes de talent.

Une *brique* est une pierre de construction artificielle généralement de petit volume, ayant la forme d'un parallélipipède rectangle, et dont les dimensions sont entre elles dans des rapports tels, que la longueur soit égale à deux fois la largeur plus un joint, et l'épaisseur égale à la moitié de la largeur, ou du moins approximativement. Quelles que soient les dimensions des briques, et elles varient beaucoup avec les pays, on n'a à proprement parler une brique que si ces rapports sont observés ; ils ne sont pas arbitraires, mais déterminés par l'appareillage qui doit être facile et solide et qui, pour des matériaux d'aussi petites dimensions, n'est possible que s'ils existent.

Les briques peuvent être faites en argile crue, en plâtre, en matériaux agglomérés, en argile durcie par une cuisson plus ou moins énergique. Les premières ont été traitées dans les chapitres si complets que M. Paul a consacrés à l'étude des bétons agglomérées. Je m'occuperai donc seulement des briques en argile cuite et d'abord des briques de construction non réfractaires.

Les briques, dans les constructions, sont reliées entre elles par des mortiers qui varient suivant qu'on emploie la brique en parements extérieurs, à l'intérieur, dans des parties chauffées, etc. Dans les gros ouvrages de maçonnerie la proportion du volume occupé par les joints est de 17 à 18 pour 100 du volume total, mais dans les maçonneries soignées avec mortier ou plâtre fin, qui sont jointoyées avec soin, le volume des joints peut être réduit à 10 à 12 pour 100 du volume total.

Les dimensions des briques, tout en conservant les rapports que j'ai indiqués plus haut, varient suivant les pays, mais seulement entre des limites peu écartées. En effet, il faut remarquer que si le constructeur trouve avantage à avoir des briques de fort échantillon, le fabricant dépense proportionnellement plus à fabriquer des briques trop grosses ou trop petites, ainsi qu'on le verra par la description des procédés de fabrication. De ces deux intérêts contraires est résultée la dimension presque généralement adoptée pour les briques. Voici pour différents pays les dimensions des briques :

	LONGUEUR.	LARGEUR.	ÉPAISSEUR.	VOLUME.
	m.	m.	m.	cc.
Briques de Bourgogne	0.220	0.110	0.060	1452
— dites de Montereau	0.220	0.110	0.055	1331
— de Sarcelles, rouges, 1re grandeur	0.220	0.110	0.050	1210
— — 2e —	0.190	0.100	0.045	940
— dites de pays (Paris)	0.220	0.110	0.050	1210
—	0.220	0.100	0.060	1320
— Flamandes	0.210	0.110	0.047	1085
— Anglaises	0.250	0.110	0.060	1650
— Anglaises	0.238	0.115	0.077	2107
— Anglaises	0.254	0.124	0.076	2400
— Hollandaises	0.260	0.120	0.054	1684

TERRES A BRIQUES.

Les bonnes briques de construction sont solides, résistantes, sans fissures; elles se laissent tailler nettement, c'est-à-dire qu'elles donnent sous le coup de la hachette du maçon l'éclat qu'il veut détacher sans se briser au delà et sans exiger plusieurs coups inutiles : elles ont des formes régulières et bien égales ; elles ne sont pas gélives ; si pour des cas spéciaux les briques doivent présenter moins de résistance, ou être tendres, jamais ces résultats ne doivent être atteints par un manque de cuisson, car elles s'altéreraient alors sous l'influence des agents atmosphériques.

L'homogénéité de la texture, une cuisson régulière, une couleur uniforme, un son clair sont des caractères assez constants des bonnes briques.

Les résistances des briques tant à la traction qu'à l'écrasement sont assez variables : dans la pratique on ne fait pas supporter aux briques des efforts qui dépassent le dixième des efforts qui produisent la rupture ou l'écrasement.

Voici quelques résultats d'expériences :

Résistance à la traction.

NATURE DES BRIQUES.	VALEUR DE L'EFFORT qui détermine la rupture pour une section de 1 centimètre carré.
Briques de Provence, très-bien cuites et d'un grain uniforme.	k. 19.5
— ordinaires, faibles.	8.0
— de Bourgogne, brunes.	20.7
— de pays (Paris), fort cuites.	11.9

Résistance à l'écrasement.

NATURE DES BRIQUES.	VALEUR DE LA CHARGE par centimètre carré, qui produit l'écrasement.
Brique dure très-cuite.	150 kilog.
— rouge.	60
— mal cuite.	40
— de Hammersmith.	100
— Flamande, tendre.	18
— de Bourgogne, brune.	150
— de Sarcelles, brune.	125
— de Bourgogne (Montereau).	110
— de pays (Paris).	90
— — (Herblay).	38.2
— — (Sarcelles).	28.2

Les quantités d'eau que les briques peuvent absorber sont également très-variables, ainsi que le fait voir le tableau suivant :

NATURE DES BRIQUES.	POIDS de la brique mouillée.	POIDS de la brique sèche.	EAU par différence.	EAU absorbée par 1000 kilog. de briques sèches.
	k.	k.	k.	k.
De Pont-sur-Yonne J. B. (Bourgogne).	2.980	2.650	0.330	124.5
De Villeneuve-sur-Yonne (Bourgogne).	3.120	2.710	0.410	151.2
De Flipou, grisée.................	2.380	2.105	0.275	130.6
De Flipou, tendre.................	2.560	2.195	0.365	160.3
De Flipou, violette................	2.400	2.095	0.305	145.5
Chaville (pays-Paris), rouge........	2.750	2.450	0.300	122.4
Des Moulineaux (id), tendre........	2.790	2.490	0.300	120.5

Les briques mal cuites sont généralement gélives, ou tout au moins finissent par se désagréger sous l'influence des agents atmosphériques. Sans accorder au procédé suivant, modification de celui employé pour les pierres de construction, une confiance absolue, il peut servir à avoir des indications sur la résistance des briques à la gelée ; il est dû à M. Brard. On fait bouillir les briques pendant une demi-heure dans une dissolution saturée à froid de sulfate de soude ; on les retire et on les suspend par des fils au-dessus de la capsule dans laquelle elles ont bouilli. Au bout de vingt-quatre heures leurs surfaces sont recouvertes de petits cristaux que l'on fait disparaître en les plongeant de nouveau dans la dissolution. On opère de même et il reparaît de nouveaux cristaux. On les fait ainsi paraître et disparaître en répétant la même opération pendant cinq jours. Lorsque les briques sont gélives elles abandonnent au fond de la capsule de petits fragments. Lorsqu'elles ne le sont pas, la cristallisation du sulfate de soude n'en détache aucune particule ; les arêtes ne s'émoussent même pas.

Terres à briques.

Presque partout on trouve des terres bonnes à fabriquer des briques de construction, et surtout les pays d'atterrissement, où manquent les pierres, en sont riches.

Toutes les embouchures des grands fleuves, tous les delta fournissent des terres convenables et c'est probablement ce qui a permis la construction de plusieurs grandes villes dans des pays qui sont complétement dépourvus de matériaux calcaires.

Les terres à briques sont toutes des argiles plus ou moins salies par des corps étrangers, et les argiles pures, dont la composition est très-variable, sont des composés hydratés de silice et d'alumine, renfermant presque toujours un peu de potasse et de soude. Si on ne tient pas compte de ces bases, on voit que ces argiles pures, dites *argiles plastiques*, peuvent être regardées comme formées d'un silicate d'alumine hydraté, à proportion définie, dans le rapport de 57,42 pour 100 de silice à 42,58 d'alumine, et qui peut être exprimé par la formule $2Al^2O^3, 3SiO^3$, mélangé avec un excès de silice ou d'alumine. Ces argiles plastiques constituent, d'après certains minéralogistes, une espèce minérale distincte ; mais le plus grand nombre est d'accord pour admettre qu'elles résultent de la décomposition lente, par les agents atmosphériques, des roches feldspathiques et du transport du résultat de cette décomposition loin des roches primitives. C'est dans ces transports que généralement ont dû se mélanger les corps étrangers tels que la chaux (à l'état de carbonate), l'oxyde de fer, les

bitumes, etc. La chaux à l'état de silicate qui se trouve dans certaines argiles doit avoir une autre origine, et résulter probablement de la décomposition des roches primitives.

Les caractères essentiels des argiles, quelle que soit d'ailleurs leur pureté, sont : la *plasticité*, c'est-à-dire la propriété de former avec l'eau une pâte tenace et facile à travailler, à mouler, se soudant à elle-même, durcissant par la dessication ; — la *transformation à la cuisson* qui détruit la plasticité et augmente la dureté et la résistance ; — le *retrait*, qui est la propriété des argiles et des pâtes qu'elles ont formées, de diminuer de dimensions en séchant et en cuisant à température élevée.

La *plasticité* résulte de la combinaison des trois corps *silice*, *alumine* et *eau*. Les argiles les plus alumineuses sont d'une manière presque constante les plus plastiques, mais le corps auquel il semble qu'on doive le plus sûrement attribuer la plasticité c'est l'eau. En effet, l'eau qu'on trouve dans les argiles est de deux natures, l'*eau de carrière* ou eau *hygroscopique* complétement étrangère à la composition de l'argile qu'elle ne fait qu'imbiber et dont la proportion peut varier sans altérer ses propriétés, et l'*eau combinée* qui fait partie de la constitution même du corps. La première, l'eau hygroscopique, est souvent en forte proportion dans les argiles qu'on vient d'extraire; elle ne forme plus qu'environ 3 à 4 pour 100 du poids total après une dessiccation à l'air à environ $+30°$ C, prolongée quelque temps ; enfin si on chauffe l'argile à $+100°$ C, elle disparaît complétement. Mais à ce point l'argile a gardé toutes ses propriétés ; elle peut de nouveau s'imprégner d'eau en donnant une pâte plastique identique à celle qu'on aurait primitivement obtenue. Si au contraire on porte l'argile au rouge elle perd de 10 à 18 pour 100 de son poids ; l'eau combinée du silicate hydraté d'alumine disparaît et laisse un corps nouveau différant complétement de l'argile primitive, dur, sonore, dépourvu de toute plasticité, et il est impossible de la lui rendre. C'est ce produit doué de propriétés toutes nouvelles qui est le but recherché par toutes les fabrications céramiques. Non-seulement il diffère de la terre crue par ses propriétés nouvelles, mais encore par ses dimensions ; car, depuis le moment où, au sortir du moule, on a abandonné à elle-même la pâte plastique et humide, elle prend un *retrait* ou *retraite* qui augmente avec la température à laquelle la cuisson s'effectue.

Après avoir décrit les principales terres argileuses, je reviendrai sur ces modifications que leur fait subir la chaleur.

Brongniart a divisé les diverses terres argileuses suivant leur pureté en :

Argile plastique ;

Argile figuline ;

Marnes argileuses ;

Marnes calcaires ;

Marnes limoneuses.

Argile plastique. — C'est le silicate d'alumine hydraté, avec excès soit de silice, soit d'alumine ne renfermant les corps étrangers qu'accidentellement, mais contenant toujours de la potasse et de la soude. Elle est caractérisée par une grande plasticité, un façonnage facile, une grande résistance à l'imbibition et à la dessiccation. Elle est infusible à une température d'environ 130° (Wedg). C'est la base de la fabrication des produits réfractaires, et j'en reparlerai avec plus de détails à cet article.

Argile figuline. — On appelle ainsi une argile liante, moins tenace que l'argile plastique, dont elle a la composition plus 5 à 6 pour 100 de chaux à l'état de carbonate et de silicate. Elle cuit d'une couleur rose ou jaune. Elle peut être employée à la fabrication des briques et des tuiles en prenant les précautions

spéciales que j'indiquerai pour les terres douées d'une grande plasticité. Ce que je dirai du gisement des argiles plastiques s'appliquera également aux argiles figulines.

Les *marnes* sont des matières terreuses essentiellement composées d'argile, de carbonate de chaux et souvent de sable dans des proportions très-variables. On peut les considérer comme des argiles plus pures souillées dans les transports géologiques. Séchées, elles sont friables, sans consistance. Elles font effervescence avec les acides, donnent avec l'eau une pâte plus ou moins courte, et sont en général fusibles à une température peu élevée. Elles sont la base de la fabrication des briques et de la plupart des poteries communes. Suivant la prédominance de l'un ou de l'autre élément on les distingue en :

Marnes argileuses qui font facilement pâte avec l'eau, se travaillent assez aisément et acquièrent une bonne dureté au feu ;

Marnes calcaires généralement blanches ou grises, plus dures à l'état cru que les précédentes, mais se délitant sous l'influence des agents atmosphériques, ne formant avec l'eau qu'une pâte difficile à travailler, fusibles comme les précédentes.

Marnes limoneuses de couleur plus ou moins foncée, souvent presque noires, poreuses et friables, laissant après l'action répétée des acides un résidu sableux plus ou moins abondant. Elles donnent une pâte assez liante, mais qui manque complétement de solidité à la cuisson. Elles peuvent garder leur couleur quand la température n'est pas très-élevée ; plus généralement elles cuisent d'une couleur rouge, mais en conservant dans l'intérieur de la masse des parties noires ou grises. Les produits qu'elles donnent manquent de résistance. C'est à cette classe qu'appartiennent les terres franches qui dans tant d'endroits servent à la fabrication des briques consommées sur place et dites briques de pays.

Les marnes argileuses peuvent se rencontrer dans presque tous les terrains, mais on les trouve surtout dans les terrains tertiaires. On ne trouve que ces marnes dans les terrains épiolithiques (ou néocomiens), dans les terrains jurassiques, etc. Elles s'y présentent en lits réguliers qui alternent avec les calcaires, les gypses, les grès, et on y rencontre souvent des débris végétaux et animaux de l'époque géologique des terrains auxquels elles appartiennent. Les marnes argileuses et calcaires sont très-répandues à la surface du globe ; on les rencontre dans les terrains infra et supra-crétacés, tandis que les argiles plastiques ont les terrains crétacés pour limite inférieure, et de plus elles y forment des couches puissantes ; elles constituent des collines très-étendues et couvrent souvent à elles seules des pays entiers. Leurs couleurs sont très-variées.

Les marnes limoneuses, les terres franches sont superficielles ; elles se trouvent à toutes les embouchures des grands fleuves, dans toutes les larges vallées.

Les modifications que les terres argileuses subissent par la chaleur sont, comme je l'ai dit, de deux sortes : *modifications chimiques* ou transformation de l'argile en terre cuite ; *modifications physiques* qui comprennent la retraite et la déformation.

Quand on chauffe au rouge un morceau d'argile, le silicate alumineux hydraté qui la constitue perd son eau de combinaison et il reste un composé nouveau, doué de propriétés nouvelles très-différentes suivant la composition de l'argile et la température qu'on a atteint. Les corps étrangers mélangés naturellement ou artificiellement aux argiles sont presque exclusivement des bases ou quelquefois des silicates d'une autre base que l'alumine ; je ne parle pas du sable ou silice qui modifie les qualités physiques de l'argiles qui l'*amaigrit*, qui joue quelquefois aussi un rôle dans les transformations chi-

miques, je parle de la chaux, des oxydes de fer, de la magnésie, de la potasse, de la soude, des feldspaths, etc. Ces corps à température élevée tendent à se combiner au silicate simple d'alumine pour former avec lui un silicate multiple généralement plus fusible. En chauffant une argile il pourra donc se produire un des trois types suivants de modifications : 1° L'argile est suffisamment pure, et, à une température même très-élevée, aucun silicate multiple ne se forme. Le produit cuit sera alors plus ou moins dense suivant la température de la cuisson, plus ou moins poreux suivant la quantité de parties étrangères mélangées et non combinées, mais toujours poreux. Quelles que soient sa dureté et sa résistance, il absorbera l'eau facilement. 2° L'argile est impure, mais la température qui permet la décomposition du silicate d'alumine hydraté n'est pas poussée assez haut pour déterminer la combinaison du silicate anhydre restant avec les bases étrangères, et on obtient alors un produit analogue à celui du cas précédent, mais plus poreux et plus friable. 3° Les impuretés sont abondantes ou peu nombreuses, mais suffisantes et dans un état convenable pour que, à la température à laquelle l'argile est portée, quelque élevée ou quelque basse qu'elle soit, il y ait combinaison des divers éléments et formation d'un silicate multiple fusible. Si la température n'est que suffisante pour commencer la combinaison, pour fritter pour ainsi dire le silicate, on a une matière complétement imperméable et sans porosité, dure, analogue aux poteries de grès. Si la température, au contraire, est assez élevée pour amener la combinaison complète des éléments, il en résulte une matière scarifiée, si le silicate multiple n'est pas fusible à cette température ; un verre véritable, coulant et fluide, si la température est assez haute, ou assez prolongée pour produire la fusion complète.

Il y a bien peu de terres à briques de construction qui ne renferment de la chaux, de l'oxyde de fer en quantités fort notables, et les nécessités de la fabrication y font encore, comme je le dirai plus loin, bien souvent introduire des corps chargés d'éléments basiques.

Donc, toutes, par une température suffisamment élevée, pourront être au moins grésées, ou rendues pâteuses au point de permettre aux morceaux de se coller les uns aux autres. Ce second résultat est souvent un écueil dans la fabrication ; un four mal dirigé a été trop cuit, les silicates multiples se sont produits, et ont soudé toutes les pièces ramollies en une seule masse que l'on est obligé de défourner à coups de pioche ; mais aussi ces propriétés bien comprises du briquetier lui permettront d'obtenir à son gré des briques à texture compacte, imperméables, par suite pouvant braver toutes les intempéries, extrêmement dures et résistantes, inusables au frottement.

Modifications physiques. — Un morceau d'argile diminue de dimensions depuis le moment où on le tire de la carrière jusqu'au moment où il est complétement sec ; si on le chauffe il diminue encore ; il prend du *retrait*. Cette propriété est peu sensible dans certaines argiles, et, si on casse en deux un morceau de ces argiles, on peut après la cuisson d'une des moitiés à température élevée, appliquer les deux morceaux l'un contre l'autre, et faire se pénétrer les dents des deux cassures comme avant la cuisson ; la retraite a été presque insensible. Il n'en est plus de même si l'argile a d'abord été mise en pâte avec l'eau : dans ce cas il y a toujours retraite. Elle varie depuis 2 pour 100 jusqu'à 25 pour 100 des dimensions linéaires ; elle est en moyenne pour les pâtes à briques de 10 à 15 pour 100.

La retraite se fait en deux périodes; la première qui s'étend depuis le démoulage de la pâte humide jusqu'à la dessiccation complète à l'air, et la deuxième

depuis cet état de dessiccation jusqu'à la cuisson parfaite. La retraite et ses variations sont dues à deux causes principales :

1° La nature des pâtes. — 2° Le mode de façonnage.

1° Les pâtes très-plastiques[1] et les pâtes fusibles sont en général celles qui prennent le plus de retraite. Les pâtes plastiques doivent leur grande retraite au dégagement de l'eau ; les pâtes fusibles au rapprochement des molécules déterminé par le commencement de combinaison et de fusion qu'elles éprouvent. Les pâtes très-plastiques, dont je reparlerai à propos des produits réfractaires, renferment beaucoup d'eau et sont formées d'éléments non ramollissables ; aussi prennent-elles pour ainsi dire toute leur retraite à la température qui détermine le départ de toute l'eau, soit environ 40° (Wedg). On peut les chauffer à des températures beaucoup plus élevées 135° (Wedg) sans déterminer un rapprochement nouveau des molécules. Les pâtes qui se grèsent au feu, c'est-à-dire qui prennent pendant la cuisson une texture homogène et y deviennent imperméables, prennent souvent, au contraire, dans cette deuxième période, une retraite égale ou supérieure à celle qu'elles prennent pendant les dessiccations.

2° Le mode de façonnage a beaucoup d'influence sur la retraite de certaines pâtes ; il en a peu pour les briques, plus pour les tuiles mécaniques. On peut admettre d'une manière générale que les mêmes pâtes présentent rigoureusement la même retraite et que pour une pièce moulée dans toutes ses parties exactement de la même façon, conduite et soignée de même, la retraite est la même pour toutes les directions.

Les inégalités de pression pendant le moulage donnent des inégalités dans la retraite. C'est la cause principale des gauchissements observés dans les pièces moulées et ils peuvent en général tous lui être attribués. Les inégalités de surface, la retraite plus grande dans le sens vertical que dans le sens horizontal, etc., tout cela tient à une pression inégale.

La compression qui tend, quand elle est considérable, à expulser l'eau interposée, ne diminue pas la retraite autant qu'on pourrait le croire.

Les pâtes anciennes, c'est-à-dire celles qui n'ont pas été employées immédiatement après leur préparation, qu'on a abandonnées à elles-mêmes pendant quelque temps, prennent en général moins de retraite que les mêmes pâtes employées immédiatement.

Ces propriétés des argiles font qu'elles ne peuvent que rarement être employées sans mélange dans les fabrications. Les pâtes trop plastiques collent aux moules, engorgent les filières ; les pièces qu'elles fournissent manquent de la solidité nécessaire au sortir du moule, et s'affaissent et se déforment ; à la dessiccation, la partie superficielle sèche beaucoup plus rapidement que celle de l'intérieur, et se déchire sur elle en formant de nombreuses gerçures ; les parties les plus volumineuses ou les plus épaisses ne sèchent pas aussi vite que les parties minces, et il en résulte des fentes longues et profondes, qui mettent les pièces hors d'usage. Si par un surcroît de précautions on était parvenu à empêcher ces effets de se produire à la dessiccation, on les éviterait difficilement à la cuisson.

Il faut donc que l'argile, la terre à brique, obtenue par mélange naturel ou artificiel avec des corps étrangers, soit assez grasse pour que la pâte qu'elle donne avec l'eau soit plastique et d'un travail facile, mais en même temps suffisamment *maigre* pour ne pas s'attacher aux outils, pour se sécher rapidement et également, enfin qu'elle cuise uniformément. Les matières dites *dégraissantes*, *amaigrissantes* ou *antiplastiques* auront donc pour but :

[1]. Ce sont comme je l'ai dit plus haut en général les plus alumineuses.

1° de diminuer la plasticité des terres trop grasses, et par suite de faciliter le travail du mouleur, en permettant, par la consistance qu'elles donnent à la pâte, un maniement et un démoulage faciles ; 2° de drainer à fond, pour ainsi dire, toute la masse, de façon à ce que l'eau de l'intérieur s'évapore aussi vite que possible, et à ce que, dans les parties plus épaisses, le temps nécessaire à la dessiccation soit aussi peu différent que possible du temps qui est nécessaire pour sécher les parties plus minces. Formant, à l'intérieur de la masse plastique, comme une armature dont les parties indéformables et invariables dans leurs dimensions peuvent néanmoins se déplacer un peu les unes par rapport aux autres, elles empêchent la pâte plastique de s'affaisser et de se déformer quand on la démoule, et cependant elles la suivent dans sa retraite, maintenant les dimensions relatives et mettant, par leur enchevêtrement, un obstacle à la fonte. Cette action régularisatrice de la retraite, elles la poursuivent encore pendant la cuisson.

Il est bien rare qu'une terre argileuse soit naturellement à l'état convenable pour pouvoir être employée directement à la fabrication même des briques, à plus forte raison des tuiles et des poteries dont je parlerai plus loin. Les terres franches qui servent au moulage des briques dites *de pays* sont généralement employées telles qu'on les trouve ; le prix auquel on livre ces briques ne laisse pas la liberté de faire un mélange, et la nature sableuse des terres permet de les employer aussitôt, les produits qu'on veut obtenir n'ayant besoin ni d'une grande régularité ni d'une très-bonne qualité. Mais la plupart des marnes, les argiles doivent être dégraissées avant l'emploi. Les matières dégraissantes les plus employées sont :

Le *sable*, qui est l'antiplastique par excellence. On doit préférer le sable siliceux, assez fin, et dont on trouve généralement des gisements près de ceux d'argile. Le sable jouit de tous les avantages généraux que j'ai décrits, et, de plus, s'il est siliceux, il pourra diminuer la fusibilité de certaines terres fusibles. Les sables feldspathiques, micacés, ferrugineux, calcaires, tendent, au contraire, à augmenter la fusibilité. Si le sable est mélangé de gros grains de gravier, il faut le tamiser avant de l'employer. On peut quelquefois, si on n'en a pas à proximité, le remplacer par des grès pulvérisés, mais le supplément de main-d'œuvre nécessaire pour pulvériser ces grès rend ce moyen un peu coûteux.

Les *ciments*, qui sont les débris de terres cuites pulvérisés, vieilles briques, vieilles tuiles, déchets des fours. Ils donnent des produits d'excellente qualité, quand ils sont broyés suffisamment fin, mais cette pulvérisation est toujours coûteuse.

Le *carbonate de chaux*, la *craie* doivent, en général, être exclus comme matières dégraissantes. En admettant même que le carbonate de chaux finement divisé soit réparti bien uniformément dans toute la masse, il faudrait que la température de cuisson fût suffisante pour amener la combinaison complète de la chaux, résultant de la décomposition du carbonate, avec le silicate d'alumine. Si cette combinaison se produit, on aura des briques dures, de bonne qualité ; mais sans cela, la chaux caustique disséminée partout, attirant l'acide carbonique et l'humidité de l'air, fera, par son foisonnement, tomber les briques en poussière. L'effet sera plus prompt et plus considérable, si la chaux forme des noyaux dans la masse ; elle fera sauter des éclats de briques souvent très-gros. Or, il est difficile d'obtenir d'une manière complète la combinaison, dont je parlais plus haut, de l'argile et de la chaux. Ce silicate est trop fusible pour que la température qui le produit puisse être soutenue quelque temps ; il reste alors toujours des parties non combinées qui rendent la brique de mauvaise qualité. D'une manière générale, si on ajoute du carbonate de chaux, ce ne doit donc être qu'en

très-petites proportions. Au delà de 10 à 15 p. 100 en poids de carbonate de chaux, l'emploi des pâtes calcarifères ne donne plus que des briques de très-mauvaise qualité, et la plupart des marnes renferment assez de chaux pour qu'il soit inutile de chercher à les dégraisser par du moellon ou de la craie.

Les *scories de forges*, les *mâchefers*, les *laitiers de hauts-fourneaux*, etc., quand ils ont été pulvérisés, sont au contraire des antiplastiques d'excellente qualité. Ils permettent d'obtenir, par leur combinaison ou leur commencement de combinaison avec la pâte de la brique, des produits extrêmement durs et résistants. Ce sont des verres fusibles, seulement à très-haute température, qui se combinent facilement à l'argile, mais qui ne donnent pas un produit trop ramollissable.

Les *cendres* donnent également de très-bons résultats.

La *sciure de bois*, la *paille*, etc., peuvent être employées pour amaigrir les terres, et comme elles se détruisent dans le four, les produits qu'on obtient ainsi, percés d'un grand nombre de vides, sont d'une très-grande légèreté ; mais ils manquent souvent de résistance.

Les *charbons* et les *escarbilles* sont des matières dégraissantes très-précieuses. Elles joignent aux avantages du sable la propriété de brûler au sein de la masse, et par conséquent de répartir la chaleur, par suite de hâter la cuisson et de la régulariser. De plus, les cendres qu'elles laissent se combinent à l'argile donnent un produit dur et résistant. Leur emploi permet de diminuer la quantité de combustibles à brûler sur la grille du four; c'est donc un moyen qui tout en fournissant de très-bons produits fait employer un combustible généralement à vil prix et dont ainsi on ne perd aucune partie de l'effet utile. La brique ou la poterie, après cuisson, est percée de beaucoup de petites cavernes ; mais la pâte n'est pas poreuse; de sorte qu'on obtient ainsi des pièces légères, sonores et de très-bonne qualité. Cet antiplastique devra être employé dans la fabrication des briques aussi souvent que possible.

Il est une méthode de dégraisser qui est très-bonne et très-fréquemment suivie; c'est de mélanger une terre trop grasse avec une terre trop maigre; une argile ou une marne argileuse avec une terre franche très-maigre, par exemple. Les résultats qu'on obtient ainsi sont, en général, très-bons.

Quelle que soit la matière dégraissante employée, on remarquera : 1° quand il n'y a pas combinaison des éléments entre eux, que les antiplastiques en gros grains facilitent la dessiccation et rendent les pièces moins délicates aux refroidissements rapides des fours, mais qu'en même temps ils augmentent la fragilité des produits cuits et leur porosité ; 2° que les grains fins, permettant un mélange plus complet, sont pour ainsi dire les seuls qui puissent être employés quand on veut profiter, dans la fabrication, de la combinaison des éléments entre eux ; sans cela, les produits seraient sans homogénéité, et, par suite perdraient une partie des avantages qu'on a voulu leur donner.

Du choix des terres à briques. — A peu près toutes les terres argileuses peuvent servir à fabriquer des briques de construction, quand on ne cherche pas à en avoir d'une qualité exceptionnelle. Cependant on peut, d'une manière générale, regarder comme devant être exclues les terres qui renferment du carbonate de chaux en *morceaux* nombreux, les marnes calcaires qui renferment plus de 15 à 20 p. 100 de carbonate de chaux, les terres qui renferment de nombreux fragments de silice. Les premières donneraient des briques éclatant par suite de l'hydrocarbonatation à l'air de la chaux caustique qu'elles renfermeraient après la cuisson; les deuxièmes fourniraient des briques sans solidité et tombant en poussière à l'air humide ; enfin la silice des troisièmes, éclatant pendant la cuisson, ferait sauter des morceaux des briques pendant cette dernière partie du

travail. Si la terre renfermait beaucoup de pyrites en gros morceaux, elle devrait également être rejetée ; mais si elle n'en renferme que peu et en petits morceaux, c'est sans inconvénients, et ces pyrites, par la combinaison de l'oxyde de fer qu'elles abandonnent avec l'argile, peuvent même ainsi donner des briques de très-bonne qualité.

L'examen de la terre qu'on doit employer, celui de la pâte qu'on en fait avec de l'eau et celui des briquettes crues et cuites qu'elle donne, permettront de reconnaître les qualités de cette terre. Si la terre, humectée d'une petite quantité d'eau, donne une pâte bien liante, qui a la consistance de la pâte à faire le pain, peut se façonner en longs *colombins* ou cylindres qui ne se rompent, sous l'influence de leur propre poids, qu'à une certaine longueur; si cette pâte ne renferme pas de grains des corps cités plus haut; si elle ne colle pas aux doigts ; si quelques briquettes, façonnées à arêtes bien vives, sèchent sans se gercer dans un endroit à l'abri des courants d'air; si ces briquettes, cuites dans un four à briques ou dans un four à chaux, sortent sans gerçures, sans déformation due à un commencement de fusion, il est probable que la terre dont on dispose pourra convenir sans mélange à la fabrication des briques. Mais si la terre, onctueuse quand on l'écrase sous les dents, donne une pâte collante, des briquettes qui gercent en séchant et fendent à la cuisson, on a affaire à une terre trop grasse, qui a besoin d'être amaigrie par mélange des corps que l'on a à sa disposition, parmi ceux que j'ai indiqués, et la quantité de ces corps devra être fixée approximativement par plusieurs tâtonnements faits de la même manière. Quand la terre crie sous la dent, est incapable de donner des copeaux si, fraîche, on la coupe avec un couteau ; quand on ne peut en former des colombins d'une certaine longueur et résistants; quand les briquettes, après la cuisson, sont friables et poreuses, la terre est trop maigre. Elle peut, à la rigueur, servir à faire des briques, si elle a encore un peu de plasticité ; mais ce ne seront jamais que des briques poreuses et sans grande solidité, à moins que par une pression énergique on ne contre-balance en partie ce défaut. Cependant, si cette argile sableuse renferme en même temps une petite quantité de chaux qui puisse, à une température élevée, se combiner avec elle, il se produira un silicate double qui empâtera toute la masse de sable et donnera alors des produits d'une très-grande résistance et d'un excellent emploi. La proportion de sable, dans ce dernier cas, peut dépasser 80 et même 85 p. 100 du poids total de la terre desséchée. Les terres trop maigres ordinaires ne peuvent servir qu'à dégraisser des terres trop grasses, et c'est un de leurs emplois fréquents. Cependant, si la terre était maigre par suite d'une forte proportion de chaux dépassant environ 30 à 35 p. 100, il serait difficile de l'employer, même pour amaigrir une terre qui n'en renfermerait pas du tout.

L'analyse chimique, dans les détails de laquelle je n'entrerai pas ici, peut fournir d'utiles renseignements. En faisant connaître les proportions de silice libre et de silice combinée qui entrent dans la terre, les quantités d'alumine, de chaux, d'oxyde de fer, elle peut immédiatement faire voir dans quel sens doivent être dirigés les tâtonnements qui fixeront la composition du mélange, si la terre qu'on a à sa disposition ne peut être employée seule.

Dans le choix de la terre à exploiter ou bien dans l'examen de la possibilité de créer une briqueterie pour employer une terre convenable, une question capitale est d'abord à examiner, celle des transports. C'est presque d'elle seule que dépend le succès ou l'insuccès des entreprises. Les matériaux doivent être produits en très-grande quantité et à très-bas prix. Pour le briquetier qui est établi à poste fixe, qui a une usine, les gisements à exploiter seront, parmi les plus rapprochés de l'usine, ceux dans lesquels l'extraction est la plus facile et qui

surtout présentent des moyens de transport commodes jusqu'à l'usine. Si une exploitation temporaire ou durable doit être établie sur un gisement reconnu de bonne qualité, on devra surtout se préoccuper des moyens de communication avec les centres de consommation des produits.

Quel que soit le mode de fabrication qu'on adopte, il présente toujours toutes les opérations suivantes :

Extraction des terres.
Transport des terres.
Préparation des terres et fabrication des pâtes.
Moulage.
Séchage.
Cuisson.

L'examen des méthodes d'exploitation des gisements d'argile ne doit pas m'occuper ici. Je dirai seulement que la terre peut être employée de suite après l'extraction, et par conséquent peut être extraite en été, mais qu'il est préférable, quand la disposition de l'exploitation et l'état des chemins le permettent, d'exploiter et d'approvisionner en hiver. L'avantage est double; d'abord l'extraction coûtera moins cher qu'en été, puisqu'on pourra y utiliser des ouvriers qui, à cette époque de l'année, trouvent difficilement à s'occuper : soit les ouvriers de la briqueterie même, soit des ouvriers des campagnes. Ensuite, la terre extraite pendant les mois d'hiver et abandonnée en couche mince ou en petits tas à l'action des agents atmosphériques, subit, par l'effet des gelées et des dégels successifs, par celui des pluies, un premier travail de préparation qui en améliore beaucoup la qualité. Cette action naturelle, qui divise la masse jusqu'au cœur et dans ses plus petites parties, permet même d'utiliser, dans certaines extractions, des bancs qui ne seraient pas immédiatement employables.

Je n'ai pas non plus à m'occuper ici de la question des transports que chacun doit faire, pour le cas particulier où il se trouve, de la façon la plus économique possible. Ces transports, suivant les cas, se font au moyen de brouettes, avec des tombereaux ou par wagonnets sur rails. Cette dernière méthode, la plus économique, devra être employée chaque fois qu'une briqueterie d'une certaine importance pourra être établie dans le voisinage d'un dépôt d'argile abondant.

Fabrication des briques.

L'industrie de la briqueterie peut être considérée sous deux points de vue quant à la fabrication, suivant qu'elle est temporaire et exploitée en pleins champs ou bien qu'elle est établie dans une usine. Il est difficile de relier ces deux industries pourtant semblables dans le principe des procédés de fabrication et qui donnent sensiblement les mêmes résultats. Je détaillerai à la page 368 chacune des opérations de la fabrication en usines, je décrirai les appareils et les procédés de préparation des terres, de moulage, de cuisson avec assez de soins pour permettre à chacun, je l'espère du moins, de choisir presque sûrement la méthode d'exploiter qui lui convient, mais je commencerai par décrire la méthode flamande ou wallonne pour la fabrication en pleins champs.

Méthode Flamande ou dite Wallonne.

On emploie la méthode flamande quand les briques qu'on doit fabriquer doivent être consommées sur place même, ou quand la production, qui d'ailleurs

peut être très-considérable, doit avoir une durée très-limitée. C'est celle qu'on emploie pour fabriquer généralement les briques de pays en terre franche. La campagne dure seulement la belle saison, car tout se fait en plein air, du mois de mars au mois de septembre, et le succès de l'entreprise est subordonné en grande partie à la beauté de l'été ; un été pluvieux cause beaucoup de pertes. Cette méthode convient parfaitement pour la fabrication des briques destinées à de grands travaux placés loin des lieux de production ordinaires et qui ont à leur proximité des bancs d'argile. On s'établit sur le banc même d'argile à exploiter, et comme les briquetiers qu'on emploie généralement sont des ouvriers à façon qui ne se chargent que de la main-d'œuvre de transformation de la terre extraite en briques crues, mais sèches, il faut extraire soi-même la terre. On découvre la terre végétale et on enlève à la bêche ou à la houe la quantité de terre suffisante pour faire le nombre voulu de briques, soit 1mc.25 de fouille par mille briques. Cette terre est simplement rejetée sur le côté de la fouille et mise en couche : cette extraction, comme je l'ai dit plus haut, doit se faire en hiver si c'est possible. Quand le monceau est formé on le livre aux ouvriers dont la réunion s'appelle *table de briques* dans le Nord, *brigade*, *équipe*, *compagnie*, dans d'autres pays. Dans le Nord la table de briques est formée de six ou sept ouvriers : un mouleur chef d'atelier, deux batteurs, un brouetteur, un ou deux porteurs, un manœuvre ; aux environs de Paris elle n'est composée que de quatre hommes, un marcheur, deux mouleurs dont l'un est en même temps brouetteur, un manœuvre.

La première préoccupation des ouvriers est de préparer l'emplacement sur lequel ils doivent travailler. Il faut compter qu'il leur faut environ 5,000 mètres carrés pour une briqueterie qui doit produire de 500,000 à 600,000 briques. La forme d'un parallélogramme de 100 mètres sur 50 est assez commode ; dans cette surface n'est pas comprise la fouille qui a fourni la terre, mais l'emplacement du tas de terre est compté. Ce terrain devra, autant que possible, avoir une pente de 5 millimètres à 10 millimètres par mètre afin de faciliter l'écoulement des eaux, et être situé à proximité de mares ou de puits. Si on manque d'eau, les briquetiers devront de suite creuser un puits et disposer des rigoles pour amener l'eau partout où ils en auront besoin. Ils disposeront après une cabane pour leur logement et une autre pour enfermer leur provision de sable qu'ils auront d'abord fait sécher au soleil. Il faut compter, tant pour saupoudrer la place que pour les moules, 1 mètre cube de sable fin par 5,000 briques.

Les briquetiers régalent le terrain et le nivellent avec soin. Ils en laissent environ la moitié libre pour former une aire, et divisent le reste au cordeau en plusieurs espaces dont les uns d'environ 3 mètres de large sont destinés à recevoir les *haies*, ou piles à claire voie de briques à sécher, et les autres, larges de 6 mètres, servent à travailler les briques entre les haies. Chaque emplacement de haie doit être entouré d'une rigole de 25 centimètres de large sur 10 centimètres de profondeur pour l'écoulement des eaux de pluie. On arrache avec soin toutes les herbes des intervalles entre les haies et on en dame fortement le sol. On sable le tout en régalant au râteau et on a soin d'accumuler le sable aux emplacements des haies de manière à en surélever le sol à environ 15 ou 20 centimètres au-dessus de celui des intervalles. Toute la surface est de nouveau damée. Quelquefois même on étend de la paille sous les haies, mais c'est complétement inutile. L'aire restée non divisée est parfaitement dressée et battue et on la saupoudre de sable fin.

Deux hommes de la table, les *batteurs* préparent la terre. Ils arrosent le profil du tas de terre extraite et en coupent le pied à la bêche de manière à produire un éboulement. Les terres éboulées sont rejetées à la pelle à environ 2 mètres

de distance, et de manière à en faire un petit tas de 2 mètres à 3 mètres de diamètre et de 0m,25 environ d'épaisseur ; on arrose et on rejette dessus une nouvelle quantité de terre de manière à avoir un tas d'environ 0m.50 de hauteur. Avec une houe à long manche, à deux reprises différentes, en arrosant de temps en temps, les batteurs refont le tas à côté, de manière à déplacer toute la masse de terre et à la bien mêler. On coupe alors la masse à la pelle, et pendant qu'un des batteurs forme de nouveau le tas sur une hauteur de 0m.25 à 0m.30, le deuxième bat la terre avec le talon de la houe. On répète une deuxième fois cette opération qu'on peut compléter par un piétinage, et, à ce moment, la terre doit avoir la consistance d'un mortier un peu dur. On la met alors sous forme d'un tas de 1 mètre à 1m.50 de hauteur avec des pelles en bois et on en lisse la surface, ce qui aide à conserver la fraîcheur de la masse. On couvre de paillassons.

C'est pendant cette préparation que les batteurs retirent toutes les pierres qui se trouvent dans la terre, et il faut compter que deux hommes mettent environ une heure et demie pour préparer ainsi un tas de terre de 2 mètres cubes.

Souvent la terre, au lieu d'être *battue* est *marchée*, et cela surtout quand la terre à employer a besoin d'être amaigrie par une addition de sable fin. On creuse dans le sol une fosse dans laquelle on jette la terre à préparer ; on ajoute une certaine quantité d'eau, et un ouvrier, qui prend alors le nom de *marcheur*, la piétine en la retournant à la pelle. Si on doit ajouter du sable, on met la terre par couches dans la fosse et sur chaque couche on répand la quantité de sable nécessaire. En marchant la terre, et en la retournant avec la bêche jusque dans le fond, on parvient à faire un mélange complet et ductile.

Le battage et le marchage doivent être exécutés avec le plus grand soin, car de cette préparation dépend en grande partie la solidité de la brique.

Le moulage se fait à la main, au moyen de moules en bois garnis de métal et dont les dimensions sont égales à celles des briques à produire, augmentées de la retraite que prend la pâte jusqu'après la cuisson. Un moule à briques (Pl. 230, fig. 1) est composé de quatre petites planches de chêne ou de hêtre assemblées de manière à former un cadre sans fond. On garnit les deux faces du moule A B, C D d'un fer feuillard destiné à empêcher l'usure trop rapide du moule. Quelquefois les moules sont garnis de métal à l'intérieur ; souvent le moule construit plus large, est coupé en deux dans sa largeur de manière à permettre au mouleur de faire deux briques à la fois ; mais les manœuvres sont plus longues et, somme toute, il est préférable d'employer les moules à un seul compartiment.

La terre préparée par un des modes indiqués plus haut est amenée par un brouetteur à la table du mouleur, table de 1m.00 environ de hauteur, 1m.30 de longueur et 1m.00 de largeur, et devant laquelle le mouleur se tient debout. Cette table a été posée par le petit porteur à l'endroit libre de l'aire, afin que le mouleur soit le plus près possible de l'endroit où il faudra porter les briques à sécher. Le brouetteur doit avoir soin de placer des planches par terre depuis le tas de terre préparée jusqu'à la table de moulage, afin que la brouette roule plus facilement et ne sillonne pas la surface de l'aire sablée. Chaque brouette renferme la terre de 80 à 100 briques ; il la renverse près du mouleur et couvre le tas de vieux paillassons.

Le mouleur doit avoir son travail préparé. C'est le brouetteur qui sable l'aire, qui remplit de sable la *minette* ou baquet de 70 centimètres de long sur 30 centimètres de profondeur que le mouleur a sur sa table, c'est lui qui remplit d'eau le baquet à laver les moules qui se trouve derrière le mouleur. C'est le petit porteur qui lave les moules et les outils.

FABRICATION DES BRIQUES.

Le mouleur prend un moule trempé dans le sable, le pose à plat sur la table saupoudrée de sable à ce point, et le remplit, en la jetant fortement, de terre qu'il a prise à pleines mains (5 à 6 kilog. à la fois) dans le tas que le manœuvre a fait sur sa table avec la terre amenée par les brouetteurs. Il enlève, d'un coup de main rapide, la plus grande partie de la terre en excès, et arase avec une *plane* qu'il fait passer en appuyant sur les bords du moule. La plane est une barre de bois ou de fer qu'on tient à deux mains, ou bien une petite râclette (Pl. 230, fig. 2, 3, 4 et 5). L'excès de terre est jeté sur la table et est repris plus tard.

Le porteur tire alors le moule à lui par une des deux oreilles et le fait glisser sur la table. Il le retourne rapidement sur champ et l'emporte en le tenant dans cette position par les deux oreilles. La brique ainsi ne peut ni tomber ni se déformer. Il porte le moule à la partie de l'aire où les briques sont mises à sécher, et il les aligne au moyen d'un cordeau tendu (Pl. 230, fig. 7). Il approche le moule de terre, toujours sur champ, puis le met brusquement à plat; il en résulte un choc qui fait détacher la brique. Il retire le moule en l'enlevant verticalement et bien d'aplomb.

Le porteur revient à la minette et y trempe le moule qu'il sable en en frottant à la main tout le contour intérieur. Mais pendant ce temps le mouleur a rempli un nouveau moule que le porteur prend et emporte de même. Il faut en général deux grands porteurs pour fournir un mouleur.

Le mouleur recule sa table au fur et à mesure que l'aire se remplit derrière lui.

Les briques placées à plat sur l'aire y restent généralement jusqu'au lendemain. Pendant cet intervalle si le temps, par des éclaircies de soleil, menaçait de donner une dessiccation irrégulière, il faudrait couvrir de sable la surface des briques pour les protéger; en cas de pluie on jette des paillassons dessus. Lorsque les briques suffisamment ressuyées sont devenues maniables sans danger, on les relève sur champ afin de pouvoir les mettre en haie le soir.

Pendant que le mouleur est occupé ailleurs, les deux petits porteurs relèvent les briques en les ébarbant de toutes les bavures au moyen d'un couteau en bois.

Le soir les briques sont mises en haie (Pl. 230, fig. 6), c'est-à-dire qu'on en forme un mur à claire-voie qui permette la dessiccation rapide des briques. Le premier lit du bas se fait quelquefois en briques cuites; le surélèvement du sable doit généralement suffire. Le premier lit est formé de quatre rangées de briques dont la plus grande dimension est perpendiculaire à la ligne de front. Les lits supérieurs ont une direction oblique, contrariée pour chaque lit avec celle du lit inférieur. On ne monte les différents lits qu'au fur et à mesure de la dessiccation du dernier lit posé et on monte la haie jusqu'à une hauteur de $1^m.50$ à $2^m.00$. Les derniers rangs sont disposés de façon que les paillassons qu'on appuie pour couvrir la haie, puissent avoir l'inclinaison d'un toit. Les briques mises en haie y restent jusqu'au moment de la cuisson.

J'ai dû être bref dans les détails que j'ai donnés sur cette fabrication en pleins champs, car rien ne peut remplacer l'expérience du mouleur, l'habitude qu'il a du travail. Je serai encore plus bref dans la description du procédé suivi pour la cuisson de ces briques, procédé dit cuisson des briques en tas ou à la volée. Absolument rien ne peut suppléer à l'habileté des ouvriers et il serait impossible avec la description la plus complète de cuire un fourneau de briques; il faut des hommes habitués depuis longtemps à l'enfournement et à la conduite du feu. La cuisson est une opération délicate; il faut toujours rechercher les cuiseurs les plus vieux et les meilleurs.

C'est un nouvel atelier qui prend à façon la cuisson des briques. Il se compose

généralement : d'un *cuiseur*, chef d'atelier, qui conduit le feu, de deux *enfourneurs* qui montent le fourneau, de trois *entre-deux* qui servent les enfourneurs et leur font passer les briques et le combustible, de sept *brouetteurs* qui mènent au fourneau tous les matériaux. Il y a quelquefois en plus un ou deux manœuvres pour écraser le charbon.

Pour cuire les briques en tas, il faut, si l'on veut économiser le charbon, donner au tas un volume considérable. Par ce moyen on diminue la proportion des rebuts qui sont constitués par les briques trop cuites des foyers et surtout par les briques non cuites de la surface ; en effet, le nombre total des briques pour deux tas de forme *semblable* varie comme le cube des dimensions homologues, tandis que les rebuts proportionnels à la surface extérieure varient comme le carré seulement des mêmes dimensions. On ne peut cependant dépasser 400 mètres cubes, parce qu'au delà de cette dimension le feu est trop difficile à conduire. Il y a avantage à allonger le tas dans le sens des vents dominants : aussi donne-t-on quelquefois au tas la forme d'un prisme rectangulaire, mais généralement il est cubique.

Quelquefois on dame et on tasse la *sole* ou *faulde* sur laquelle on construit le fourneau, mais en général il suffit de prendre, près des haies de briques, un terrain uni sur lequel les eaux ne puissent ni séjourner, ni former courant, et qu'au besoin on peut protéger par un fossé. Quand le fourneau doit être établi dans un chantier où l'exploitation recommencera, ou bien est placé de manière à desservir plusieurs chantiers, on en construit la base en maçonnerie solide à briques afin de ne pas la recommencer à chaque instant, mais dans la plupart des cas on construit chaque fois le pied du four.

Sur le terrain (Pl. 230), on trace au cordeau la base du fourneau (généralement un carré de 12 mètres de côté) et il est bon, à chaque angle, de mettre un contrefort faisant saillie d'environ 25 à 30 centimètres et qui sera monté en talus de manière à venir se perdre dans le fourneau.

De mètre en mètre on marque un foyer. C'est une petite voûte de 0m.45 de large sur 0m.30 de hauteur et qui règne d'un bout à l'autre du fourneau. Chaque foyer est marqué par deux cordeaux, un suivant chaque pied-droit. Ils partagent le plan en bandes longitudinales. Il est bon de les recouper par un foyer perpendiculaire placé sur les deux autres faces. Le pied du four doit être fait en briques cuites de bonne qualité afin qu'elles n'éclatent pas au feu et qu'elles ne s'écrasent pas sous la charge. Ces briques se posent à sec, celles qui forment les rives ou pieds-droits sont posées avec soin et bien jointives.

Toutes les briques du fourneau, à l'exception de celles des parements des foyers, des angles, et quelquefois des parements du fourneau, sont placées sur champ en ayant soin de placer celles d'un rang perpendiculairement à celles du rang inférieur. On augmente ainsi le nombre des joints verticaux, c'est-à-dire le nombre des passages de flamme.

Les foyers ont la hauteur de quatre ou cinq assises de champ. Au-dessus seulement on commence à voûter ; mais auparavant on bourre les foyers de bois pour l'allumage du fourneau. On voûte et on répand un lit de houille demi-grasse cassée en fragments de la grosseur d'une noix et épais de 5 à 6 centimètres. On monte encore dessus deux ou trois assises de briques cuites en ménageant au-dessus de chaque foyer deux ou trois cheminées qu'on remplit de morceaux de houille ; on remplit de même avec du charbon les vides laissés par les briques du pourtour. Pendant que les *enfourneurs* et les *entre-deux* montent ces premières assises, le *cuiseur* et les *brouetteurs* garnissent l'extérieur d'un placage d'argile dégraissée avec beaucoup de sable, afin qu'elle ne fende pas au feu et ils plantent les sapins pour les garde-vents.

FABRICATION DES BRIQUES.

Ce travail préparatoire est généralement fini le soir de la première journée ; on allume les foyers et on cesse l'enfournement. Pendant la première nuit le travail proprement dit est interrompu et on se borne à surveiller le feu. Le lendemain on reprend l'enfournement sur le fourneau allumé. On commence par répandre une couche de houille demi-grasse et on monte les briques bien d'aplomb, sans liaison aucune en plaquant l'extérieur de terre dégraissée. Les bordures doivent être bien serrées et formées de briques bien assises ; elles sont entièrement en briques *boutisses* et *panderesses*[1] quelles que soient les directions des briques dans l'intérieur du tas. Les briques de parement cuisent moins que celles de l'intérieur, et, par suite, prennent moins de retraite ; de plus le charbon des lits se consume complétement dans le milieu du tas, et pas à l'extérieur ; donc, pour maintenir le fourneau solide et d'aplomb, il faut que l'enfourneur, dès que l'affaissement commence à se produire, au lieu de placer les briques de bordure boutisses verticalement les incline de manière à abaisser l'arête du parement ; on incline de même les briques intérieures jusqu'au rang où on rattrape le niveau.

Sur le premier lit de houille on monte trois tas de briques, puis on met un lit nouveau de houille demi-grasse mais fine et passée à la claie, puis trois tas de briques, puis un lit de houille, et ainsi de suite, en diminuant chaque fois l'épaisseur du lit de combustible. Il suffit de cinq ou six lits, après on met de la houille maigre en lits de 15 millimètres. Les briques du rang qui reçoit le charbon sont plus serrées afin qu'il ne passe pas à travers. On élève des échafauds pour faire passer à l'enfourneur les briques à mesure que le fourneau s'élève, et cela à chaque bout du fourneau qu'on charge alternativement d'un côté et de l'autre.

Le feu, en montant, doit suivre les enfourneurs à une brique au-dessous de celles qu'ils placent, et, à mesure qu'on monte, on a soin de plaquer de l'argile.

Il faut huit ou dix heures avant que le feu allumé dans les foyers se communique au premier lit de houille, et on entretient le feu des foyers en y introduisant de grosses bûches jusqu'à ce que cette houille soit allumée. Quand le cuiseur, qui se promène sur le fourneau en enfournant, voit un point gagné par le feu plus rapidement que les autres, il y jette du charbon qui vient boucher les passages de flamme. Dès qu'on a posé quelques tas de briques crues, le cuiseur bouche, en les maçonnant avec des briques cuites et de l'argile, les ouvertures des foyers afin de ralentir le feu ; de plus, si le feu est trop rapide pour l'ensemble du fourneau, on en diminue l'activité en répandant du sable sur toute la surface.

L'air rentre alors par les joints du parement et c'est par eux et par les ouvertures qu'il y pratique ou qu'il y bouche que le cuiseur règle et dirige son feu. Le vent retardant la marche de la cuisson et la rendant irrégulière, il faut avoir soin de s'en garder, ce qu'on fait au moyen de *garde-vents* ou paillassons supportés par des mâts en sapin plantés autour du fourneau.

Lorsqu'une partie du fourneau menace de s'écrouler, on la maintient avec un nouveau placage d'argile mêlée de paille hachée.

Lorsque toutes les briques sont enfournées, on couvre entièrement le fourneau du même placage et on l'abandonne à lui-même. Les briques des parois et celles des derniers tas, près de la surface supérieure, sont toujours mal cuites et constituent le déchet qui est généralement du sixième environ de la quantité totale des briques à cuire.

1. La brique *boutisse* est celle dont le petit côté forme parement.
La brique *panderesse* est celle dont une des longues faces est un parement.

FABRICATION DES BRIQUES.

On peut assez facilement substituer, dans la construction d'un pareil four, la tourbe à la houille en faisant les lits de combustible plus épais, 6 à 8 centimètres au lieu de 15 millimètres. Les briques qu'on obtient sont plus uniformément cuites, mais la tourbe donne un tassement considérable et irrégulier qui nécessite une grande habileté pour monter le fourneau.

Quand on exploite un banc d'argile on manque souvent de briques cuites pour l'établissement de la base du fourneau; on peut alors à la rigueur employer des briques vertes après les deux premiers tas de briques. Il faut aller avec beaucoup de précaution et observer un intervalle de 9 centimètres environ entre chaque brique placée de champ dans le premier lit de briques crues,

 4 à 5 centimètres pour le deuxième lit;
 3 » pour le troisième
 2 » pour le quatrième.

L'enfournement est alors continué de même.

La durée de la construction, et, par suite, de la cuisson d'un fourneau de 5 à 600,000 briques est de quinze à seize jours.

La planche 230 indique les différents détails d'établissement d'un fourneau.

Le procédé flamand permet d'obtenir des briques en quantités considérables. Dans le Nord une table composée de six à sept ouvriers peut produire 10,000 briques par jour; aux environs de Paris une équipe de quatre hommes moule, en moyenne, 7,000 briques par jour de douze heures. En multipliant le nombre des ateliers on peut donc produire des quantités de briques aussi considérables qu'on le veut.

Les ouvriers mouleurs et cuiseurs sont à l'entreprise, et le prix à leur payer dépend des habitudes du pays.

Suivant la qualité de la houille et la nature de la terre, on brûle de 3 hectolitres 1/4 de houille à 5 hectolitres par mille de briques de dimensions ordinaires, la houille étant prise tout-venant. Je donne ici le prix de revient d'un mille de briques dans le Nord; il pourra servir de type à l'établissement de tous ceux qu'on pourra désirer faire pour une fabrication analogue.

Extraction de la terre, avec choix, y compris transport à 30 mètres, 4 heures de manœuvre, à 2 francs par jour de dix heures. 0f.800
Préparation de la terre et *moulage* de briques, y compris recoupe des bavures et mise en haie, travail à l'entreprise. 3.500
Fourniture de la paille, des lattes, des gaules pour faire les cabanes des ouvriers, les paillassons pour couvrir les haies de briques, pour mille briques. 0.460
Dépense pour puits, tables, moules, outils divers. 0.450
Sable. 0.350
Frais de déplacement des briquetiers. 0.200
Houille, 300 kilog. à 15 francs les 100 kilog. 4.500
Cuisson, enfournement, etc., par mille briques. 0.875
Indemnité de terrain. 0.128
Salaire du surveillant. 0.375

 Total. 11.638
 Déchet un huitième. 1.454

 Prix de revient de mille briques. 13.092

Fabrication des briques en usines.

Je vais examiner maintenant les méthodes employées par l'industrie pour la fabrication des briques dans des établissements fixes. J'étudierai successivement chaque opération élémentaire : la préparation des terres, la fabrication des pâtes, le moulage et le soignage, la dessiccation, la cuisson.

PRÉPARATION DES TERRES ET FABRICATION DES PATES. — Les terres argileuses ne peuvent pas être employées à la fabrication des briques immédiatement après leur extraction. Si on ne parle pas des terres qui ont besoin d'être additionnées soit d'une terre plus grasse, soit de sable, et qu'on suppose une argile de plasticité convenable, il est certain qu'elle renferme toujours soit des grains de calcaire, soit de petites pierres siliceuses, ou des parties naturellement plus dures que le reste de la masse et y formant noyaux, etc. Les morceaux de la terre extraite qui sont à l'extérieur du tas sèchent et durcissent, et les mottes de terre, même les plus molles, si on ne les travaillait pas de manière à les souder complétement les unes aux autres, donneraient des *routs* dans les briques. Il faut donc faire subir aux terres, après leur extraction, une préparation pour les débarrasser des corps nuisibles ou pour rendre nulle l'action de ceux-ci, et qui permette de fabriquer une pâte bien homogène dans toutes ses parties. A bien plus forte raison faut-il cette série d'opérations quand à la terre il faut mélanger un autre corps qui, lui aussi, arrive avec ses impuretés, et que le mélange doit être complétement homogène. On arrive à ce résultat au moyen d'opérations très-diverses, qui varient d'un lieu à un autre et selon la nature des terres, opérations qui souvent se confondent l'une dans l'autre, et dont l'une ou l'autre est quelquefois complétement supprimée. Elles se réduisent à trois types cependant :

1° *Ameublissement de la masse*, séparation des corps étrangers, écrasement de ceux qu'on ne peut séparer de manière à rendre leurs particules assez ténues pour qu'elles puissent se mélanger uniformément avec toute la masse, et qu'en chaque point elles soient trop petites pour produire un mauvais effet.

2° *Addition des matières étrangères* qui sont nécessaires pour former la pâte convenable ; matières plastiques ou antiplastiques, et toujours de l'eau en quantités plus ou moins grandes. Mélange de ces parties entre elles.

3° *Corroyage et malaxage* de la masse pour en former une pâte ductile, bien homogène, sans solution de continuité et douée de la plus grande résistance.

Les procédés par lesquels on réalise ces opérations sont les suivants :

1° Ameublissement de la masse. — Séparation et écrasement des corps étrangers............
- Hivernement des terres et exposition à l'air.
- Lavage.
- Taillage.
- Passage entre cylindres.

2° et 3° Additions des corps étrangers et de l'eau. — Corroyage.
- Trempage.
- Marchage.
- Corroyage entre cylindres.
- Corroyage au tonneau malaxeur.

Hivernement des terres. — La terre extraite pendant les mois d'automne pour la campagne de l'année suivante et abandonnée pendant l'hiver à l'action de la pluie, de la gelée et des dégels est divisée, surtout si on la remue à la pelle ou deux fois pendant l'hiver, jusqu'aux parties les plus intérieures ; les m

s'éclatent et se transforment en terre ductile, de sorte qu'au printemps la séparation des marrons, des silex, des pyrites est facile. On peut ainsi transformer en terres d'assez bonne qualité des argiles, qui autrement, et telles qu'on les exploite, seraient d'un emploi difficile. L'extraction d'automne et d'hiver a de plus, ainsi que je l'ai dit, et quand l'état des chemins le permet, l'avantage de donner un prix de revient moindre pour l'extraction, puisqu'on peut y occuper soit les ouvriers de la briqueterie, soit les ouvriers des campagnes sans travail à cette époque de l'année, et, par suite, à un prix moindre.

A défaut d'hivernement, on obtient de bons résultats en laissant la terre exposée en couche mince à la pluie, à partir de l'extraction jusqu'au moment de l'emploi. C'est ce que font la plupart des briquetiers. Cependant quelques grandes briqueteries et tuileries préfèrent mettre à couvert leurs approvisionnements de terre, afin d'éviter les saletés étrangères que ne manquent pas d'apporter les souliers des ouvriers qui marchent sur les terres à moitié détrempées et les roues des tombereaux. De plus, une partie du travail suivant, le *taillage*, s'effectue mieux ou plutôt plus rapidement sur les terres sèches que sur les terres humides et grasses, et le *trempage* se fait d'une manière plus complète, plus régulière et plus rapide, sur de petits morceaux d'argile bien sèche que sur des morceaux d'argile qui ne sont pas assez détrempés pour former immédiatement pâte, et qui sont assez mouillés cependant pour être presque imperméables et pour opposer une grande résistance à une nouvelle imbibition.

Dans les briqueteries ordinaires, on devra se borner à faire extraire autant que possible, avant ou pendant l'hiver, toute la quantité de terre à employer l'année suivante. La mise à l'abri sous des hangars entraîne des frais que peuvent supporter des produits plus soignés, mais qui pour la plupart des briques ne seraient pas payés par les avantages qu'elle procure.

Lavage des terres. — Le lavage des terres est peu pratiqué. C'est un excellent moyen, en les amenant à l'état de bouillie, de les débarrasser, par différence de densité, des pierres qui peuvent les accompagner, mais il est coûteux. Cependant, en Angleterre, et particulièrement dans les environs de Londres, on lave les terres de manière à en former une bouillie appelée *pulp* ou *malm* qu'on reçoit dans des fosses de dépôt et dont l'excès d'eau est séparé par décantation. Les appareils qu'on emploie sont : soit une auge dont le fond est formé par un grillage qui retient les pierres quand on y agite la terre avec de l'eau, soit le moulin à laver. Ce dernier se compose d'une fosse annulaire en maçonnerie de 7 à 8 mètres de diamètre extérieur, 1m.50 environ de largeur, sur 1 mètre de profondeur, et dans laquelle se meuvent quatre grandes palettes fixées aux quatre bras d'un manège qui a son axe vertical au centre de l'auge. Ces palettes sont formées de bras verticaux de manière à ne pas rencontrer une trop grande résistance de la part de la masse qui remplit l'auge. On met la terre, une quantité d'eau suffisante et on tourne. Quand toute la terre est amenée à l'état de *pulp*, on la fait écouler latéralement dans des fosses de dépôt où la décantation s'opère.

Cette opération, quand on l'effectue, se fait généralement à la fin de l'automne ; alors, quand les fosses sont pleines de terre à la consistance convenable, on recouvre cette terre de la matière dégraissante qui sera employée lors du mélange et qui, en Angleterre, est généralement de la cendre de houille, et on abandonne la masse à une sorte de *pourrissage*. Le *pourrissage* est une des meilleures préparations que puisse recevoir une terre, surtout si elle est grasse, et c'est la plus propre à donner des produits supérieurs ; il est peu pratiqué à cause du travail préparatoire qu'il exige et des pertes d'intérêt qui en résultent. Mais

il est certain que le travail intérieur qui se produit dans la masse, soit par suite des décompositions des matières organiques qui accompagnent l'argile, soit par toute autre cause, ameublit l'argile d'une façon extraordinaire et lui fait acquérir des propriétés tout nouvelles à la cuisson, et en particulier une très-grande résistance.

Taillage. — Les terres, surtout quand elles n'ont pas été hivernées et qu'on les apporte de la carrière pour être employées de suite, ne peuvent pas, ou du moins généralement pas, être mises immédiatement dans la fosse de trempage pour former la pâte; il en résulterait une perte de temps et une mauvaise fabrication. En effet la masse renferme des parties inégalement humides, des parties dures, de volumes inégaux ou de compositions différentes, qui mettront un temps très-inégal à s'imprégner d'eau au même degré et qui nécessiteront, pour le trempage de la terre, un temps bien plus long que si toute la masse avait été réduite en petits fragments de même volume, éparpillés par lits de manière à avoir une composition moyenne, constante et se présentant par suite dans les meilleures conditions. Non-seulement la durée du trempage serait plus longue dans le premier cas, mais encore les noyaux laissés forcément dans la masse donneraient des déformations et des fentes à la dessiccation et à la cuisson, les pierres feraient éclater les briques, etc. Si on ne peut écarter toutes les pierres, il faut au moins les briser, comme je l'ai dit plus haut, en parties assez petites pour qu'en chaque point leur influence soit nulle. On obtient cette division de la terre et l'écartement ou le brisement des pierres calcaires ou siliceuses : dans les briqueteries primitives ou de peu d'importance, en coupant la terre à la pelle sur le tas de terre extraite; dans les briqueteries plus importantes en brisant la terre si elle est sèche, en la coupant en minces copeaux, quand elle est humide, au moyen d'une *tailleuse*, dans le cas où elle ne renferme que peu de pierres; en la faisant passer entre des *cylindres* à petit écartement si la quantité de pierres est notable. On peut combiner ces deux modes d'opérer, c'est-à-dire commencer par tailler la terre et ensuite la faire passer entre les cylindres mais alors après le trempage), pour écraser toutes les petites pierres.

Je n'ai pas à insister sur le premier mode de division; plus les quantités prises sur la pelle et jetées dans la fosse de trempage seront petites, plus la division de la terre sera complète et en même temps mieux on pourra écarter une partie des corps étrangers.

Les *tailleuses* employées dans beaucoup d'usines pour diviser la terre qu'on envoie au trempage sont construites sur le principe des hache-paille, soit en conservant l'axe horizontal, soit en mettant cet axe vertical. Une tailleuse se compose d'un arbre en fer, soit vertical, soit horizontal, portant un plateau de fonte assez épais percé de trois ou quatre ouvertures dirigées suivant des rayons (voy. pl. 233, fig. 1, le dessin d'une tailleuse à axe vertical). Chaque ouverture est garnie d'une lame d'acier ou couteau, fixée par des boulons et inclinée par rapport au plan du plateau. Si on fait tourner ces lames au milieu de la masse de terre on la divisera, et les copeaux formés s'engageant dans les fentes du plateau viendront sortir de l'autre côté et tomber dans la fosse de trempage. Dans la tailleuse que j'ai figurée, la terre est mise dans une sorte de boîte cylindrique en tôle dont le plateau porte-lames forme le fond. Pour empêcher que la terre, en partie engagée dans les lames, soit entraînée dans la rotation du plateau au lieu d'être découpée, la boîte est partagée en deux par un diaphragme en fonte placé suivant un diamètre et fixé à la caisse en tôle par des équerres en fer. Les morceaux de terre viennent buter contre cette cloison, et sont découpés à leur partie inférieure par les lames du disque de fonte

Le diamètre du plateau de fonte est d'environ 80 centimètres, la profondeur de la petite caisse de 20 centimètres. L'arbre du plateau fait de 60 à 70 tours par minute. Une tailleuse de cette dimension peut débiter de 20 à 25 mètres cubes de terre bien sèche par jour, et de 10 à 15 mètres cubes de terre un peu fraîche. La force absorbée est d'environ 1/2 cheval à 3/4 de cheval ; mais il faut que l'arbre soit bien plus fort, afin que, quand le plateau rencontre une pierre, toute la machine ne soit pas détériorée ; de même on donne un petit excès de largeur à la courroie afin de n'être pas arrêté par les petites pierres qui doivent être brisées par les couteaux. Quand on rencontre une pierre assez forte pour faire glisser la courroie, on débraye rapidement et on enlève la pierre à la main.

Les tailleuses à arbre horizontal ont généralement un diamètre plus grand ; dans ce cas le disque en fonte forme le grand fond d'un demi-tronc de cône horizontal dont l'axe serait l'arbre du plateau, et qui serait coupé par un plan horizontal passant par cet arbre.

Les tailleuses sont placées directement au-dessus des fosses de trempage, de manière à ce que les petits morceaux ou les copeaux de terre tombent directement dans les fosses et qu'on puisse se borner à les écarter à la pelle pour avoir des lits parfaitement réguliers. Une tailleuse placée ainsi vis-à-vis ou au-dessus du mur de séparation de deux fosses de trempage, les dessert également bien toutes deux, et c'est la meilleure disposition qu'on puisse avoir de placer autant de tailleuses qu'on a besoin de deux fosses de trempage.

Quand on a une disposition en hauteur qui le permet, on peut se contenter d'une seule tailleuse pour desservir un plus grand nombre de fosses, en faisant couler la terre taillée de la machine à la fosse au moyen d'un chemin incliné mobile en bois, qu'on mouille de temps en temps pour faciliter le glissement. Mais il faut alors que la hauteur soit telle que la pente du chemin de la tailleuse à la fosse la plus éloignée soit assez grande pour déterminer le mouvement de la terre.

Les lames des tailleuses sont en acier et peuvent être fixées de deux manières, soit dans la fente elle-même, soit sur le disque en fonte. Cette dernière disposition est la plus commode, mais elle donne un peu plus d'usure des boulons. Le débrayage doit être facile. Tout le bâti qui porte la tailleuse doit être fortement consolidé par des tirants et longs boulons de fondations.

Les tailleuses peuvent affecter d'autres formes ; ainsi on a proposé dernièrement d'en faire de coniques. Un arbre vertical porte deux tourteaux inégaux en fonte sur lesquels sont fixées une série de lames en acier, dirigées suivant les génératrices du tronc de cône et écartées les unes des autres de 2 à 3 centimètres. Cette pièce, dont le petit tourteau est en haut, et qui est analogue à la noix des moulins à tan et à plâtre, tourne dans une enveloppe tronconique renversée en tôle, dont le petit diamètre correspond au grand diamètre du cône porte-lames. La terre jetée dans l'enveloppe est coupée par les lames et vient tomber dans l'intérieur de la lanterne des lames, autour de l'axe.

Passage entre cylindres. — Quand les pierres sont nombreuses dans la terre à employer, l'emploi des tailleuses n'est plus possible. Non-seulement on s'expose à des accidents à la machine, mais encore comme elle ne briserait pas les pierres, on aurait des briques de mauvaise qualité. Il faut recourir à de nouveaux moyens, et le plus employé consiste à faire passer la terre entre des cylindres unis ou cannelés, dont l'écartement est moindre que la dimension des pierres renfermées par la terre, mais qui doit être au moins de 4 à 5 millimètres quand on ne fait passer la terre qu'une fois entre les cylindres. La terre pro-

venant de la carrière est jetée dans une trémie qui est au-dessus des cylindres entre lesquels elle est entraînée. Les petits cailloux sont brisés et passent avec la terre.

Les cylindres sont en fonte; ils peuvent être unis ou cannelés. Les cylindres cannelés sont préférables pour le premier travail; ils divisent mieux la masse de terre qui est obligée de pénétrer dans toutes leurs sinuosités. La différence de vitesse qui existe entre la surface d'une saillie et le fond de la cannelure correspondante (les deux cylindres cannelés faisant le même nombre de tours) produit un arrachement de la terre et avec cet avantage sur deux cylindres unis tournant avec des vitesses différentes, que cet effet se produit pour chaque cannelure de chaque cylindre et que, par conséquent, la terre déjà séparée par les cannelures est arrachée dans deux sens différents. Le travail de préparation est donc meilleur qu'avec des cylindres unis tournant à vitesses différentes. Un seul passage entre cylindres suffit quand les pierres qu'on a à briser dans la terre sont des pierres siliceuses qui se réduisent ainsi en fragments assez petits pour n'être plus nuisibles. La terre est de plus concassée et brisée, les noyaux sont écrasés, de sorte qu'en la prenant au-dessous des cylindres pour la jeter dans les fosses de trempage on a une terre convenable.

La figure 3, planche 231, représente une paire de cylindres broyeurs cannelés de moyennes dimensions, de la construction de MM. Boulet frères, mécaniciens spéciaux pour les machines céramiques, et demeurant à Paris, 74, rue d'Allemagne. J'aurai plus d'une fois à revenir sur les machines qu'ils construisent et pour lesquelles leur maison s'est acquis une réputation justement méritée.

Les cylindres font de 110 à 120 tours par minute. Il faut deux hommes pour les desservir : l'un qui verse la terre dans la trémie, et l'autre qui retire la terre préparée qui tombe sous les cylindres.

	FORCE MOTRICE.	CUBE préparé en 10 heures.	POIDS de la machine.	PRIX
		m.	kilog.	fr.
Cylindres, type n° 1....	2 chevaux vapeur.	10	600	1000
— — 2....	3 — —	15	700	1200
— — 3....	4 — —	20	850	1300

Horizontalement, suivant une génératrice de chaque cylindre, est disposée une série de lames d'acier qui pénètrent dans chaque cannelure presque jusqu'à l'affleurement du cylindre. Ces couteaux ont pour but de râcler la terre qui s'attache à la fonte, tourne avec les cylindres et viendrait repasser indéfiniment; ils la font retomber. *Dans le cas où l'on a surtout en vue d'écraser les pierres*, les couteaux doivent être presque à fond des cannelures.

Quand la terre renferme des pierres calcaires, il ne suffit pas de les concasser; il faut les réduire complétement en poudre afin que le calcaire puisse se mélanger intérieurement à la masse et qu'il ne vienne pas former, après la cuisson, des grains de chaux vive qui feraient éclater la brique. On y parvient en faisant passer la terre, si elle est assez homogène ou si elle a été déjà trempée après taillage, entre une paire de cylindres en fonte unis; en la faisant passer, si elle arrive de la carrière, entre une paire de cylindres cannelés desquels elle tombe entre des cylindres unis. Ces cylindres unis ne doivent pas être écartés l'un de l'autre de plus de 1 à 2 millimètres et sont animés de vitesses différentes afin de commencer dans la terre un travail de corroyage sur l'utilité

duquel je reviendrai plus loin. Les cylindres doivent être, de même, nettoyés constamment par des couteaux râcleurs ; mais, bien qu'on puisse les placer comme plus haut, il est plus simple de les disposer sur un axe de rotation parallèle à l'axe du cylindre, contre lequel on les fait appliquer au moyen d'un contre-poids. Un des cylindres tournera avec une vitesse de 100 à 120 tours, et l'autre avec une vitesse de 60 à 80 tours.

Ces vitesses, tant celles indiquées plus haut que ces dernières, se rapportent à un diamètre extérieur des cylindres unis, de 20 à 22 centimètres, et à un diamètre de 20 à 22 centimètres au fond de la cannelure pour les cylindres cannelés. Les cannelures font saillie d'environ 3 centimètres sur le noyau central. Les cylindres peuvent avoir un diamètre plus considérable, qui souvent va jusqu'à 50 centimètres. Mais alors les nombres de tours doivent être réduits de manière à conserver sensiblement la même vitesse à la circonférence que pour les petits cylindres. Les gros cylindres donnent une meilleure préparation de la terre et s'usent moins rapidement.

Tous les cylindres doivent être construits de manière à pouvoir être rapprochés l'un de l'autre de façon à compenser l'usure et à maintenir leur écartement constant. Il faut donc qu'au moins un des deux axes soit mobile dans la place des coussinets, et de plus que les engrenages qui commandent les cylindres soient à longues dents et présentent beaucoup de jeu au fond de la denture. Comme je l'ai dit plus haut les cylindres se font en fonte. Le meilleur serait de les faire en fonte coulée en coquilles ; mais dans ce cas, même quand on les coule en segments qu'on emmanche après sur le même axe, on n'a jamais un rond exact. Il y a déformation tantôt suivant un diamètre, tantôt suivant un autre de sorte que l'on est forcé de laisser un plus grand intervalle qu'il ne faut entre les cylindres et que la terre se trouve inégalement travaillée par suite du passage à la ligne des centres d'un grand ou d'un petit diamètre. Il vaut mieux faire les cylindres en fonte dure, mais pouvant se tourner, et cela est surtout important pour les cylindres unis dont l'écartement est toujours très-faible. Les arbres en fer sur lesquels les cylindres sont calés doivent présenter un très-grand excès de diamètre, afin de ne pas se déformer par suite du passage entre les cylindres d'un corps plus dur ou plus gros que d'ordinaire.

Trempage. — Le trempage est l'opération qui a pour but d'amener la terre argileuse à la consistance convenable.

Il est rare que les argiles renferment une quantité d'eau plus considérable que celle qui est nécessaire, qu'elles soient trop molles. Pourtant ce cas peut se présenter quand on a à employer des vases ; alors à moins que la quantité de matières antiplastiques à ajouter, s'il y en a à ajouter, ne soit suffisante pour amener la pâte à une plasticité convenable, la seule chose à faire est de laisser la masse se ressuyer en en formant des tas qu'on abandonne à l'air.

Le cas général est que l'argile a besoin d'être additionnée d'une quantité d'eau plus ou moins grande. Pour qu'elle s'en imprègne bien également, et que l'imbibition soit complète jusqu'au centre des morceaux (on sait que l'argile mouillée est presque imperméable), il faut que le contact soit prolongé quelque temps, que la terre trempe.

Ce trempage s'effectue après la division de la terre en petits fragments, que nous venons d'examiner, soit dans des baquets soit dans des fosses. La terre qui sort de la tailleuse ou qui tombe des cylindres est portée, dans certaines usines, dans une série de grands baquets en bois ou jetée, dans d'autres, dans des fosses rectangulaires, où on la régale à mesure qu'elle arrive. L'emploi des baquets est presque complétement abandonné maintenant et généralement on suit le

système des fosses. Les fosses sont creusées dans le sol et revêtues intérieurement d'une chemise en planches ou en maçonnerie ; leur capacité varie de 20 à 30 mètres cubes et il est commode de ne pas dépasser ce dernier chiffre. La terre ne doit pas être mise dans les fosses sur une épaisseur de plus de 1 mètre à $1^m.50$.

Il faut avoir une série de fosses de trempage afin qu'on puisse laisser la terre dans la fosse un temps suffisant pour s'imprégner régulièrement. Ce temps est très-variable suivant la nature de la terre et la manière dont elle est préparée par les tailleuses ou cylindres. Le trempage marchera, toutes choses égales d'ailleurs, plus vite avec des terres bien sèches qu'avec des terres à moitié humides, plus vite avec des parties fines qu'avec des morceaux un peu gros. En général une journée suffit pour le trempage des terres non mélangées, c'est-à-dire qu'on peut employer le lendemain, dans de bonnes conditions, la terre qu'on a trempée la veille. Il faut donc avoir un nombre de fosses représentant au moins un volume double de celui employé chaque jour.

Les matières antiplastiques sont quelquefois ajoutées dans les fosses par lits alternatifs avec la terre. Ceci peut être pratiqué quand le corroyage de la terre se fait en la marchant, mais autrement il vaut mieux ajouter ces matières seulement au malaxage. En effet les matières antiplastiques sont arides, ne trempent pas ; elles occupent donc dans la fosse de trempage un cube qui serait utilisé en y trempant de la terre, et par leur mise en fosse, leur retirage avec la terre, elles causent une série de manœuvres sans résultat meilleur. Quand le moulage se fait à la main, il n'est pas généralement possible d'éviter le trempage. Mais comme cette eau qu'on ajoute doit être chassée par l'évaporation, moins on en ajoutera plus l'espace consacré au séchage pourra être restreint. C'est pour cela que dans beaucoup de machines à briques on a cherché à supprimer le trempage et à avoir une pression suffisante pour agglomérer des terres même sèches.

Corroyage par marchage. — Les terres amenées par un trempage convenable à renfermer la quantité d'eau nécessaire, ont besoin d'être intimement mélangées et *corroyées* dans toutes leurs parties afin d'obtenir une homogénéité complète, qui leur donne le maximum de résistance et en même temps facilite le moulage et la dessiccation. Dans les briqueteries de très-peu d'importance, ce travail de mélange des matières étrangères et de corroyage se fait en piétinant la terre. Pour cela on creuse dans l'atelier, à côté de la fosse principale, une autre fosse d'environ $2^m.50$ sur $1^m.50$ et $1^m.00$ de profondeur, et elle est revêtue d'une bonne maçonnerie ; c'est le *marcheux*. L'ouvrier y jette la terre trempée dans la grande fosse, la pétrit avec les pieds, la coupe et la retourne avec sa pelle afin d'atteindre les couches les plus profondes. Cet ouvrier prend le nom de *marcheur* ou *marcheux* (voy. plus haut le procédé dit *flamand*).

Corroyage par cylindres. — Les cylindres cannelés que j'ai décrits précédemment peuvent servir à mélanger et corroyer la terre quand le moulage des briques, ne se faisant pas à la main, s'effectue avec des machines qui exigent une terre ferme, *dure* comme disent les briquetiers. Dans ce cas, les cylindres étant disposés comme plus haut, avec le même écartement et faisant le même nombre de tours, on verse dans la trémie la terre seule si elle n'a pas besoin d'additions ; en même temps la terre et le corps étranger si on a besoin de faire un mélange.

En deux passages entre les cylindres, ordinairement, le mélange est complet. La seule précaution à observer, c'est de ne pas placer es couteaux râcleurs de manière qu'ils affleurent le fond des cannelures, mais de les en tenir écartés, afin qu'ils laissent dans la cannelure environ 3 millimètres de terre. Il en résulte

que cette terre, en se collant à celle qui est dans la trémie, l'arrache par petites portions qui viennent se souder entre les cylindres par la pression qu'elles y éprouvent. Il y a un vrai malaxage qui donne de très-bons résultats. Ce genre de préparation est très-employé dans la fabrication des tuiles en terre dure par les procédés de MM. Boulet frères, dont je parlerai à ce chapitre. Le mélange se fait très-bien, et après deux passages de terres de couleurs très-différentes, on n'obtient plus qu'une masse de teinte uniforme.

Corroyage par tonneau malaxeur. — L'outil le plus fréquemment employé dans les briqueteries pour mélanger aux terres les correcteurs voulus et les corroyer, est le *tonneau malaxeur*, imité des malaxeurs à mortier (pl. 233, fig. 2).

Un malaxeur se compose d'un cylindre en bois, tôle ou fonte de $0^m.50$ à $0^m.80$ de diamètre intérieur, placé verticalement, fermé à sa partie inférieure, sauf une petite ouverture, ouvert à la partie supérieure et dans lequel tourne un arbre vertical garni de lames qui divisent et triturent la terre dont on remplit le tonneau. Les terres sont amenées des fosses de trempage au malaxeur par brouettes ou par wagonnets, ainsi que les sables, escarbilles, etc., et on les met dans le tonneau à la pelle en prenant alternativement la terre et les matières à mélanger dans les proportions reconnues convenables : une, deux, trois, etc., pelletées de terre pour une, deux, etc., pelletées des matières à ajouter. Un robinet placé au-dessus du tonneau est la manière la plus commode de pouvoir ajouter de l'eau quand le mélange produit est trop ferme. Dans certaines usines on laisse même continuellement couler un mince filet d'eau le long de l'axe des malaxeurs.

L'arbre du milieu fait de 4 à 10 tours par minute. Les lames qui garnissent l'arbre peuvent être de simples bras perpendiculaires à l'arbre, qui agissent seulement en retournant la terre et en la coupant en passant dedans ; mais pour produire le maximum d'effet elles doivent, en restant perpendiculaires à l'arbre, être inclinées dans leur plan, et par rapport à la verticale, de 20° à 45° ; leur ensemble forme donc comme une surface hélicoïdale. Le sens de l'inclinaison n'est pas indifférent ; il faut que la surface inférieure des lames chasse la terre dans le mouvement vers la partie inférieure du tonneau. On obtient ce résultat en faisant tourner l'arbre porte-lames dans un sens tel, que si on le considère comme une vis dont la surface des filets serait la surface inférieure des lames, il se dévisse par rapport à la terre, considérée comme l'écrou. L'arbre étant maintenu fortement à sa partie supérieure, il en résulte que la terre sera chassée verticalement vers le bas.

On garnit souvent les lames d'autres lames perpendiculaires, c'est-à-dire parallèles aux génératrices du tonneau, afin de recouper la terre dans un sens perpendiculaire à celui dans lequel elle est déjà divisée par les lames principales.

L'écartement des lames doit être tel que la terre chassée par une lame rencontre au-dessous la lame suivante ; on aura ainsi le maximum de rapidité dans la descente de la terre. Il faut surtout éviter entre les lames, un écartement assez grand pour que le diaphragme de terre, toujours existant entre les deux plans décrits par les lames, soit assez fort pour n'être pas cassé par la poussée verticale des terres chassées par les lames supérieures. S'il en était ainsi, les lames tourneraient entre une série de diaphragmes de terre, entraînant avec elles une certaine quantité de terre, mais rien ne descendrait.

A la partie inférieure se trouve une ouverture placée sur la surface extérieure du cylindre, ou suivant les dispositions de l'atelier, deux ouvertures placées sur le fond, une de chaque côté de l'arbre. La surface totale ouverte doit être de 5 à

7 décimètres carrés. Pour les dimensions indiquées plus haut, ces ouvertures sont généralement garnies d'un ajutage en tôle de 10 à 15 centimètres de longueur, et qui sert à empêcher la terre qui sort de s'arracher sur les angles et lui donne une forme régulière. L'arbre porte-lames est garni à la partie inférieure, contre le fond, d'une branche à deux ou trois lames qui sert à chasser la terre. Dans le cas où la terre sort par une ouverture placée sur la surface extérieure du cylindre, la lame a généralement en place la forme d'une S, et sa surface est une surface cylindrique dont les génératrices sont parallèles à l'arbre. Quand le tonneau crache par le fond, la lame est à deux ou trois branches, elle a la forme d'une hélice de bateau calée sur l'arbre, et la direction et le pas de l'hélice sont les mêmes que pour les lames ordinaires du tonneau. De ce que j'ai dit sur la marche de la terre dans le tonneau, il résulte que cette disposition, ne changeant pas la direction des filets de terre, exigera un peu moins de force que l'autre.

C'est aussi celle qui permet la plus grande production puisque la terre s'échappe tout de suite du tonneau. Dans l'autre cas, le prisme de terre qui sort, s'il n'est pas coupé immédiatement, est poussé par la terre qui sort et qui doit vaincre son frottement sur la surface horizontale. Il arrive donc un moment où ce frottement peut faire équilibre à la poussée de la terre, et il ne sort plus rien. Donc, quand l'ouvrier laisse un prisme trop long, le tonneau ne rend plus ce qu'il doit rendre.

On peut d'ailleurs, par ce moyen, obtenir un travail très-complet de certaines terres spéciales en laissant assez long le prisme qui sort, pour empêcher la terre de s'échapper trop vite.

Il arrive souvent que le ballon de terre, quand cette terre est ferme, en sortant du malaxeur, s'épanouit sur les angles et forme comme un tronc de palmier. M. Clayton semble le premier qui ait empêché cet effet de se produire, en disposant des deux côtés de l'ajutage des cylindres en plâtre dur de $0^m.40$ environ de diamètre, à écartement fixe et tangents aux deux faces externes du colombin de terre. Ils empêchent l'écartement des parties qui voudraient se soulever et raffermissent toute la masse.

Un malaxeur tel que je l'ai décrit prend, suivant la terre et le nombre de tours, une force de trois à six chevaux, et peut produire de 8 à 15 mètres cubes de terre par jour. L'arbre doit présenter un excès de force considérable et avoir au moins une section d'un décimètre carré.

Les malaxeurs sont aujourd'hui de fabrication courante et un grand nombre de maisons s'occupent de leur fabrication.

Moulage, soignage, dessication.

Le moulage des briques se fait soit à la main, soit à la machine. Le premier mode est encore de beaucoup le plus usité. Les considérations suivantes, que j'extrais du *Traité des Arts céramiques* de Brongniart, font parfaitement saisir pourquoi les machines à briques ne se répandent que difficilement.

« Le façonnage d'une brique et surtout de celles destinées aux constructions, se fait avec une si grande rapidité, les imperfections qui résultent de cette célérité sont, dans le plus grand nombre des cas, si peu importantes et les frais de façonnage sont si peu élevés, quoique très-nombreux, qu'une machine ne peut exécuter toutes ces simples opérations de la main qu'étant fort compliquée, et, par conséquent, dispendieuse d'établissement, de réparations et même de manutention. Deux ouvriers peuvent faire en un jour six à sept mille briques. Or il est difficile qu'une machine, fît-elle dix fois plus de briques dans le même

temps, n'égale pas les frais qu'entraîneraient les vingt ouvriers supposés et même qu'elle ne les surpasse pas bientôt, pour produire dans le même temps une si grande quantité de briques. Car il faut compter le prix considérable d'une machine qui fait tout, et, par conséquent, l'intérêt de ce capital, son entretien annuel, les réparations considérables de temps à autre qu'elle exige, les ouvriers qu'il faut pour la conduire, enfin le moteur puissant qui doit lui faire faire toutes ces opérations.

« Les briques, à moins qu'elles ne se fabriquent dans un port de mer, sur les bords d'un cours d'eau navigable ou d'un canal, ne peuvent être transportées plus loin sans que les frais de transport ne viennent augmenter leur prix au delà des limites admissibles. Le voisinage à trois ou cinq myriamètres est le seul rayon qu'elles puissent parcourir par les voies de transport ordinaires dans les pays les plus favorisés.

« Une machine bien faite et bien complète doit, pour payer les frais d'établissement, d'entretien, etc., fabriquer considérablement, et alors il faut une immense exploitation de terre, des aires ou des hangars immenses pour mettre en séchage à l'abri de la pluie ces innombrables produits. Or, supposons qu'elle surmonte tous ces embarras; alors elle a tant produit qu'elle aura bientôt encombré tous ses canaux d'écoulement. Le chômage devient nécessaire et avec lui toutes les pertes qui en résultent.

« Il faut donc une réunion rare de circonstances favorables pour qu'une briqueterie, fondée sur l'emploi d'une grande et bonne machine, applicable en même temps à la fabrication des carreaux, soutienne la concurrence d'un briquetier qui, presque sans aucuns frais, avec sa femme, ses enfants et le secours de quelques ouvriers ambulants qui viennent lui offrir leurs bras dans le temps convenable, peut faire, dans la saison, près de deux cent mille briques.

« Néanmoins, il est telles circonstances favorables qui peuvent donner à une machine, bien faite et bien calculée, une supériorité économique réelle et durable sur la fabrication à la main. Tels sont des établissements d'usines nombreuses dans un pays où il n'y en avait pas, une ouverture d'écoulement particulière dans un port de mer, par des canaux ou par des routes qui n'étaient pas encore établies, enfin des constructions immenses en briques près d'une ville où la main d'œuvre est chère. »

L'essor de l'industrie, l'amélioration des moyens de transport et des voies de communication, les grands travaux entrepris dans certaines villes ont été les causes favorables dont parlait Brongniart pour beaucoup d'endroits; aussi compte-t-on maintenant un assez grand nombre de briqueteries qui ont pu employer les ingénieuses machines à briques qui existent en grand nombre et dont je décrirai quelques-unes plus loin.

J'ai décrit plus haut le moulage à la main tel qu'il se pratique dans la méthode flamande. Le moulage à la main de la même façon est encore employé dans quelques briqueteries; seulement les briques, au lieu d'être mises en haie en plein air, sont mises en haie sous des hangars qui entourent l'aire où les briques sont déposées après le moulage.

Cette méthode a l'inconvénient de forcer le mouleur d'arrêter son travail par suite du mauvais temps; aussi, dans la plupart des usines, le mouleur travaille-t-il à couvert sous un hangar. Sa table est disposée comme pour le moulage en plein champ, mais à poste fixe, le plus près possible des malaxeurs ou des cylindres qui préparent la terre. La terre lui est apportée par un ou deux rouleurs, suivant la distance, et il procède alors pour le moulage absolument de même. Seulement le gamin qui tire à lui le moule rempli par le mouleur, au lieu de

l'emporter avec la brique, démoule celle-ci immédiatement et replace de suite le moule dans la minette au sable.

Il démoule sur une petite planchette un peu plus grande que la brique et terminée par un manche, ayant si l'on veut la forme d'une batte à rebattre, mais en bois blanc de 0m.015 environ d'épaisseur et dont il a une provision près de lui. Quand il a démoulé deux briques il prend les deux planchettes à la main et va les porter au séchoir et est remplacé par un autre gamin qui agit de même. D'autres fois on démoule sur deux planches qui forment sur une sorte de longue brouette un plancher qui est horizontal quand on roule la brouette. Chaque planche peut porter douze à quinze briques. Quand la brouette est chargée, un rouleur l'emmène aux séchoirs.

Les séchoirs sont généralement disposés maintenant de façon à ce que le rebattage s'y fasse facilement. On ne met plus dans ce cas les briques en haie ; quand elles sont suffisamment fermes on les rebat et on les remet en place sur les planches pour achever de sécher, et quand elles sont sèches on les emmène autour des fours et on les empile.

Le moulage est généralement complété par un *rebattage* qui a pour but de redonner à la brique les arêtes vives et les faces régulières que les manipulations qu'elle a subies quand elle était molle et que son tassement sur la planche en séchant ont détruites. Le rebattage s'effectue, quand la brique est déjà ferme, par un ouvrier spécial qui avance dans les allées du séchoir avec un banc garni de tôle et présentant une surface aussi plane que possible. Il prend chaque brique l'une après l'autre et la frappe sur ses six faces au moyen d'une batte en bois de hêtre bien plane. Le banc à rebattre est large d'environ 25 centimètres et d'une hauteur de 1m.00 à 1m.20.

D'autres fois le rebatteur ne bouge pas de place. Il met en haie les briques à rebattre et place près de là un banc de hauteur ordinaire, soit de 40 à 50 centimètres, se met à cheval dessus et rebat les briques qu'il prend à côté de lui et qu'il pousse devant lui sur le banc.

On a imaginé, pour activer le rebattage, diverses machines dont la meilleure et la moins chère est celle de M. Brethon, constructeur, rue du Gazomètre, à Tours.

Les ouvriers qui font le rebattage sont généralement payés à la journée ; à raison de 30 à 35 centimes l'heure, à Paris ; rarement ils sont payés aux pièces ; dans ce cas, à Paris, le prix est d'environ 1 fr. 75 cent. par mille briques. Un rebatteur peut rebattre environ 4,500 briques dans sa journée.

Le prix de moulage est assez variable. On peut compter qu'il est maintenant dans Paris, pour la brique façon Bourgogne de 5 fr. par mille briques, y compris les aides du mouleur. De sorte que si on suppose les briques dégraissées avec les petits cokes que donnent en grande quantité le classement du coke des usines à gaz, ou les escarbilles des forges, on peut compter comme prix de revient du mille de briques rebattues sur séchoir en terre de Vaugirard :

Terre à 6 fr. la voie de 54 mottes.	6f.00
Mélange de sable et escarbilles.	1.75
Préparation et trempage.	4.00
Moulage. .	5.00
Rebattage .	1.75
Prix de mille briques à l'usine sans frais généraux ni bénéfice.	18.50

Moulage à la machine. — Les machines à mouler les briques sont extrême-

ment nombreuses, et, tant en France qu'en Angleterre et en Allemagne, on peut compter dans ces trente dernières années plus d'un millier de brevets pris pour machines à briques, brevets qui, en grande partie, ont reçu une application ou un commencement d'application. Il est complétement impossible de décrire toutes les machines à briques et tout au moins très-difficile de les classer d'après un principe d'action commun à un certain nombre. Je me bornerai donc à décrire celles que je considère comme les meilleures.

Une seule chose générale peut être dite sur les machines à briques, c'est qu'il faut se tenir en garde contre l'affirmation des inventeurs dont les machines, n'étant pas pourvues d'un appareil de préparation, sont présentées comme moulant la terre directement et telle qu'elle sort de la carrière. Si on a bien suivi ce que j'ai dit, on verra que toutes ces matières si dangereuses, les morceaux de calcaire, les rognons de silex, les noyaux de terre dure subsistent alors dans la brique et donnent tous les accidents dont préserve une préparation faite avec soin. Certes, il ne manque pas de machines assez puissantes pour comprimer en briques résistantes, à arêtes vives, pouvant immédiatement se mettre en haies, des terres très-maigres, pleines des impuretés citées plus haut et telles qu'on les tire de la carrière, mais alors les machines emprisonnent dans la masse tous les corps nuisibles, durcissent la croûte extérieure de la brique, de sorte qu'on a des produits qui sèchent mal et se gauchissent, qui s'éclatent au feu ou à l'emploi. Oui, quelques terres exceptionnelles sont assez pures pour donner immédiatement de bonnes briques, mais c'est un cas fort rare ; en général il faut une préparation de la terre quand on veut obtenir de bons résultats. Tout ce que peut faire la machine c'est de réduire cette préparation, supprimer quelquefois le trempage par exemple. De plus il est rare qu'une même machine puisse mouler indifféremment toutes les terres. De sorte que tout acheteur de machine à briques devra bien se garder de fixer son choix avant d'avoir vu les résultats que donne la machine avec la terre qu'il se propose de travailler. Il faut donc faire venir, près d'une machine du système qu'on croit convenable, une quantité de terre suffisante pour mouler quelques cents de briques, voir comment marche la machine et comment se comportent, avant et après cuisson, les produits qu'elle donne.

M. Salvetat a divisé les machines à briques en :

1° Machines imitant le travail à la main.

2° Machines opérant le moulage au moyen d'un mouvement de rotation continu.

3° Machines faisant le moulage avec un moule qui découpe.

4° Machines qui font le moulage au moyen d'une filière et qui découpent ensuite, soit avec un couteau, soit avec un fil.

M. Malpeyre, ingénieur, a cherché une autre classification, que je donne aussi, pour faire juger du grand nombre de machines qui peuvent être imaginées :

1° *Machines moulant les briques par piston*.......
- Piston à mouvement graduellement varié, mû par excentrique, manivelle, bielle, levier. — Presse hydraulique, cylindre à vapeur à double effet, etc.
- Piston agissant avec force vive, comme presse à balancier, marteau-pilon, etc.
- Pression graduée au moyen de deux pistons, ou autrement.
- Pression par plaque sur un moule dans lequel elle ne pénètre pas.

FABRICATION DES BRIQUES EN USINES.

2° *Machines moulant par laminage*............	Cylindre d'un grand poids dont l'axe de rotation reste fixe au-dessus d'une table tournante, ou d'une chaîne qui amène les moules. Même disposition, mais avec mouvement de translation du cylindre. Cylindre conique avec mouvement de rotation autour d'un axe perpendiculaire à l'axe du cône. Laminoirs.
3° *Machines moulant par l'action d'une hélice*......	Hélice chassant la terre dans des filières d'une manière intermittente. Hélice chassant la terre dans des filières d'une manière continue.
4° *Machines moulant par moule qui découpe*..........	Moules descendant sur des croûtes de terre préparées sur des tables. Moules recevant la terre contenue dans des caisses où le moulage a été comme préparé.
5° *Machines diverses.*	

Les machines à briques opèrent tantôt sur des pâtes molles, tantôt sur des terres non trempées, mais avec leur humidité naturelle, tantôt, enfin, sur des terres séchées. On voit que si les résultats obtenus étaient aussi bons dans les trois cas, on aurait avantage à préférer un des deux derniers modes, puisque la quantité d'eau à expulser par la dessiccation est celle seulement que contient naturellement l'argile ; mais le premier cas est celui qui se prête le plus facilement à la préparation des mélanges ; les machines, dans le deuxième, absorbent une force assez grande pour produire une pression suffisante, et les briques obtenues par les terres séchées et réduites en poussière présentent divers inconvénients, comme je le dirai plus loin. Aussi est-ce encore généralement sur les pâtes molles (bien souvent le trempage se fait dans la machine même, dans le malaxeur qui dessert l'appareil mouleur) qu'opèrent la plupart des machines qui donnent de bons résultats, bien que dans ce cas toutes les opérations secondaires du moulage à la main, dessiccation, rebattage, subsistent et exigent les mêmes dépenses de temps et d'hommes.

Je décrirai seulement parmi les machines à briques :

La machine Jullienne, qui convient parfaitement aux exploitations de moyenne importance et qui fournit de bons résultats avec des terres très-différentes.

Le laminoir Jardin-Cazenave, qui convient surtout au moulage des terres grasses.

La machine de F. Durand, qui, s'adaptant à toutes les terres, permet surtout un bon moulage des terres très-maigres.

Les machines Clayton, Hertel, Schlickeysen, etc., qui ont un principe commun et conviennent aux terres de plasticité ordinaire, soit naturelle, soit artificiellement obtenue par mélange.

J'indiquerai à la suite les noms et les adresses des principaux fabricants de machines à préparer la terre et à mouler les briques.

Machine Jullienne. — La machine de M. Jullienne est simple, d'une solidité extrême, peu coûteuse ; elle se manœuvre à bras d'hommes et pourtant travaille avec rapidité et donne de bons résultats.

On peut mouler la terre presque sèche, avec son humidité naturelle seulement. La qualité est bonne et le prix de revient assez bas.

La machine Jullienne se compose d'un fort bâti en bois, formant une table, dans laquelle est un cadre de fonte qui renferme les moules, qui sont eux-mêmes en bois doublé de cuivre, doubles et des dimensions (plus retraite) qu'on veut donner aux briques. Dans chaque moule est un piston ; les pistons sont reliés et reçoivent, par l'intermédiaire de deux chaînes, un mouvement vertical, au moyen d'un grand levier tournant autour d'un axe. Si on suppose les moules pleins de terre et fermés à leur partie supérieure par un couvercle, en faisant tourner le levier, par suite monter les pistons, on pourra produire sur la terre une pression considérable. Ce couvercle est une pièce dite col de cygne, qui porte à sa partie inférieure deux petites plaques de bois qui pénètrent dans les moules et les ferment exactement. Le col de cygne peut tourner autour d'un axe et être assujetti à sa place par une cale.

Pour mouler, les pistons étant en bas de leur course, on remplit les moules de terre, qu'on arrase au niveau du bâti : on abaisse le col de cygne qu'on assujettit par la cale postérieure et on presse. Puis on relève le col de cygne, et pour faire sortir les briques moulées, on fait monter les pistons davantage, en faisant tourner un petit levier calé sur un arbre et dont le mouvement se transmet par des pièces articulées aux deux pistons.

Les briques sont alors enlevées. On ramène les leviers en place et on recommence.

La pression exercée par cette machine est de 18 kilog. environ par centimètre carré de la brique; mais l'action est plus considérable à cause du choc qui l'accompagne.

La rapidité avec laquelle se fait le moulage est telle, quand les ouvriers ont acquis l'habitude, qu'un homme, aidé d'un gamin, peut mouler 4000 briques par jour. Il faut compter pour desservir un chantier de trois machines Jullienne :

3 hommes aux leviers.
1 gamin pour lever les briques.
1 homme pour distribuer la terre.
1 — pour charrier les briques.
1 — pour mettre en haie.

On paye aux environs de Paris, aux ouvriers pour façon des briques, jusque et y compris la mise en haie, 4 francs à 4f.50 par 1000 briques.

Machine Jardin-Cazenave. — Cette machine (fig. 2, pl. 231) a été inventée par M. Jardin et perfectionnée par MM. Cazenave et Cie, constructeurs, 7, rue Linné, à Paris. Elle se compose d'un malaxeur, dans lequel on charge les terres débarrassées de toutes leurs impuretés et trempées. Le boudin de terre qui sort du malaxeur est pris entre deux cylindres de 70 centimètres environ de diamètre, garnis de buffle et munis de joues latérales, et qui ont une largeur égale à deux largeurs de briques, et entre eux un écartement égal à l'épaisseur de la brique. Les deux cylindres ont un mouvement de rotation, de sorte qu'ils entraînent la terre en la laminant. Il se produit une assez bonne compression, qui chasse les vents intérieurs et donne des formes assez nettes au prisme de terre. Ce prisme, à sa sortie des cylindres, rencontre un fil de fer tendu dans un plan vertical qui le divise en deux, c'est-à-dire en deux prismes continus, ayant la largeur et l'épaisseur d'une brique et une longueur indéfinie. Ils avancent, poussés par la nouvelle terre qui sort des cylindres, sur des toiles portées sur rouleaux, arrivent sur de petites planchettes, ayant chacune la longueur d'une brique, munies chacune d'une oreille en cuivre, et que des

gamins introduisent sur le côté à la suite les unes des autres. Le prisme de terre porté sur ses planchettes arrive alors à un appareil coupeur automatique des plus ingénieux, qui divise les deux prismes en briques de la longueur voulue, dont chacune reste sur une planchette. Le mouvement lui est donné par les petites oreilles en cuivre des planchettes. Cet appareil se compose de deux croisillons en fonte, calés sur le même arbre et reliés par huit fils de cuivre qui forment les arrêtes d'un prisme octogonal. Ce prisme peut tourner autour des tourillons de l'arbre, dont la distance à la face supérieure des planchettes qui portent le colombin de terre est telle que chaque fil arrive successivement tangentiellement au plan de ces planchettes, de façon à couper complétement la brique jusqu'à la planchette qui la porte. Le système des fils de cuivre reçoit un mouvement de rotation par les petites planchettes, dont les oreilles en cuivre viennent buter contre les croisillons en fonte et les forcent à tourner; la vitesse à la circonférence est donc égale à l'avancement de la terre. Il suffit alors, pour que la brique soit coupée verticalement ou du moins sensiblement, que le rayon du cercle des croisillons soit déterminé de telle sorte que, l'égalité de vitesse ci-dessus existant, la vitesse de la projection du fil coupeur sur le diamètre vertical, sur une hauteur égale à l'épaisseur de la brique, soit sensiblement constante. Les briques coupées, toujours poussées par celles qui sont en arrière, échappent du coupeur, et un gamin, qui se tient debout en face de la machine, les pousse sur les deux tables à rouleaux, à droite et à gauche. A chaque extrémité se trouve un autre gamin, qui enlève les briques des planchettes, les pose sur les brouettes et garnit constamment la machine de nouvelles planchettes.

La machine Jardin-Cazenave n'emploie pas plus de quatre à cinq chevaux de force. Elle exige pour son service un homme et trois gamins, non compris les rouleurs de terre et de briques. Elle peut produire 10,000 briques par jour. Le prix est de 5,500 francs.

Pendant quelque temps MM. Cazenave et Cie ont livré des machines non munies de malaxeurs, et entre les cylindres desquelles on jetait les ballons de terre malaxée. Cette disposition est mauvaise, parce que la machine ne peut qu'imparfaitement faire la soudure entre les ballons successifs.

Cette machine convient surtout aux terres bien plastiques, plus ou moins dégraissées, mais qui n'ont pas besoin d'être fortement comprimées pour être agglomérées. Les briques doivent être rebattues.

Voici à combien reviennent de façon les briques fabriquées à la machine Jardin :

Un homme. .	4f.00
Trois gamins à 2 francs.	6 .00
Deux rouleurs à 3f.50.	7 .00
Deux hommes pour apporter la terre.	7 .00
Pour 10.000 briques non rebattues.	24f.00
Soit façon pour 1.000 briques.	2f.40

Machine F. Durand. — Cette machine (fig. 6, pl. 231) est construite avec le plus grand soin par MM. Wehyer, Loreau et Cie, ingénieurs, constructeurs, 15, avenue Parmentier, à Paris. La disposition de cette machine est toute nouvelle; l'ensemble de la machine est représenté dans tous ses détails par la pl. 235. Deux pistons sont disposés l'un vis-à-vis de l'autre et qui marchent alternativement en sens contraire et dans le même sens. Ces deux pistons laissent entre eux un intervalle, où tombe la terre contenue dans une trémie; puis avançant ensemble, ils amènent la terre dans un moule à quatre

faces, placé sous la trémie et qui fait l'arasement du bloc. La terre est alors comprise entre six faces, dont quatre fixes (celles du moule) et deux mobiles (les deux pistons). Les deux pistons se rapprochant alors font subir à la matière une pression aussi énergique qu'on veut, et continuant leur mouvement, amènent la brique moulée hors du moule. Les deux pistons s'écartent un peu et déposent la brique sur une courroie sans fin qui l'emmène. Des hommes emportent les briques et les mettent de suite en haie. On prend la terre telle qu'elle est, sans la mouiller, ni la sécher. La terre est jetée en A. Le piston P reçoit un mouvement alternatif d'une manivelle M et le contre-piston P' est amené en avant par les deux cames C.

Pour permettre le démoulage facile des terres grasses et humides, MM. Wehyer, Loreau et Cie ont apporté un ingénieux perfectionnement à la machine. Un des pistons est creux et reçoit un courant de vapeur, qui en desséchant la superficie de la brique permet son démoulage facile.

La force absorbée par la machine Durand est de 3 à 4 chevaux; elle exige un personnel de quatre hommes pour apporter la terre et enlever les briques. Elle produit environ 15,000 briques par jour. Comme on peut les mettre en haie et les enfourner presque de suite, elle dispense de grands hangars pour la dessiccation; les produits étant peu humides peuvent être faits même dans une saison froide, sans craindre la gelée. De plus elle dispense du rebattage. C'est dans ces économies accessoires qu'est surtout l'avantage de la machine.

Il faut pour desservir la machine Durand un homme qui jette la terre dans la trémie, deux qui amènent la terre et deux qui emmènent les briques moulées, soit cinq hommes à 3f.50, soit 17f.50 pour mouler environ 10.000 briques par jour, soit par 1.000 1f.75 de façon.

Machines de Clayton, de Hertel, de Schlikeysen, etc. — Ces divers constructeurs ont fabriqué et monté dans beaucoup d'usines un grand nombre de machines à briques de modèles très-variés, mais, dans ces dernières années, ils ont présenté des machines semblables au moins pour le principe.

Dans ces machines, qui font elles-mêmes la préparation, la terre amenée dans un malaxeur vertical ou horizontal, est chassée par les lames dans des ouvertures, véritables filières, qui ont la forme qu'on veut donner aux briques. J'indiquerai plus loin, à propos des matériaux creux fabriqués à la filière, les conditions que ces filières doivent réaliser pour donner un prisme sans arrachement. Ce prisme de terre de l'épaisseur soit à plat, soit sur champ des briques à produire, est ensuite divisé par un appareil coupeur à fil disposé comme celui des machines à briques creuses.

La terre est chassée comme je l'ai indiqué pour les malaxeurs, de même que le serait l'écrou d'une vis assujettie à ses deux extrémités et ne pouvant que tourner sur elle-même. Comme l'alimentation du malaxeur est continue, le prisme de terre qui s'échappe par les filières ou ouvertures du malaxeur est parfaitement continu et sans vents ni défauts dans sa masse.

Les machines Clayton, Hertel, Schlickeysen, etc., sont à malaxeur horizontal, les machines Sachsenberg sont à malaxeur vertical.

Dans la plupart de ces machines, la préparation est faite au moyen de cylindres à grands diamètres qui écrasent les pierres, broient les noyaux de terre dure. De là, la terre tombe dans le malaxeur où toutes ces impuretés, par leur mélange intime avec la terre, cessent de devenir dangereuses.

Ces machines ont toutes une production énorme et donnent des produits d'excellente qualité. Elles ne peuvent convenir qu'aux grandes exploitations ; mais alors ce sont peut-être celles qui conviennent le mieux, à condition toutefois que les chômages seront réduits autant que possible.

Fabrication des briques par les terres en poussière.

Quelques constructeurs anglais et américains, entre autres M. Mac-Henry, de Liverpool, ont cherché à baser la fabrication des briques sur l'emploi de matières sèches agglomérées par une pression considérable.

L'appareil de M. Mac-Henry comprend :

1º Une étuve pour la dessiccation complète de la terre;
2º Un appareil de broyage pour réduire en poudre aussi tenue que possible cette terre séchée ;
3º Une machine à mouler.

L'étuve est une sorte de four à réverbère de grandes dimensions, dans lequel la terre est remuée dans des auges par des vis sans fin qui la font entrer par un bout de l'auge et sortir par l'autre.

L'appareil broyeur auquel la terre est amenée par une chaîne à godets, au sortir de l'étuve, se compose soit seulement de cylindres, soit de cylindres concasseurs et de moulins à meules horizontales. Toutes les impuretés de la terre réduites ainsi en poudre deviennent sans danger. La terre broyée, emmenée par une chaîne à godets, repasse par une étuve d'où elle est emmenée par une autre chaîne à godets à la machine à mouler.

Celle-ci est d'une construction compliquée. En principe elle se compose d'une série de moules, qui, par un mouvement de va-et-vient du chariot qui les porte, sont successivement amenés à former le fond d'une trémie où tombe la terre en poudre venant du broyeur. Dans cette trémie tournent des rouleaux qui forcent la terre à bien remplir les moules qui passent. Ces moules ont un fond mobile formé d'un piston dont la tige dépasse au-dessous du moule. Une fois pleins les moules sortent de la trémie et remontent une série de rouleaux inférieurs successivement plus élevés les uns que les autres, et qui, en agissant sur les queues des pistons, les forcent à monter. Au-dessus du piston, dans chaque nouvelle position, se trouve une plaque de contre-pression, de sorte qu'à partir de la trémie jusqu'à l'instant du démoulage la terre subit une pression graduellement croissante. Les briques sont assez dures et assez sèches pour être enfournées de suite.

Le moulage en terre sèche tend généralement à être abandonné, et, je crois, avec raison. En effet, la propriété si précieuse des argiles est, quand elles sont amenées à l'état de pâte plastique et bien homogène, de pouvoir donner par la cuisson un corps dur, résistant et également homogène. Ici on ne se sert plus de la plasticité de l'argile. Chaque petit grain pressé contre ses voisins, cuit isolément, mais sans concourir à la solidité générale de la masse; on a donc une agglomération de grains durs, résistants, mais dont les parties ne sont pour ainsi dire pas soudées entre elles. Cet inconvénient est assez développé en pratique pour que ce procédé n'ait reçu que peu d'extension.

Je donne ici la liste de quelques-uns des principaux fabricants de machines à briques et à tuiles :

Wehyer, Loreau et Cº, 15, avenue Parmentier, à Paris. Machines céramiques de toutes espèces.
Boulet frères, 74, rue d'Allemagne à Paris, idem.
Schloper, 13 et 15, rue Sedaine, à Paris, idem.
Schmerber frères, à Talgosheim, près Mulhouse, (Haut-Rhin), idem.
Brethon, rue du Gazomètre, à Tours, (Indre et Loire), idem.
Schlickeysen, Wassergasse, 17, à Berlin, (Prusse), idem.

Sachsenberg frères, à Rosola-sur-l'Elbe (Machines diverses).
Hertel et C^e, à Nieubourg-sur-Saale, idem.
H. Clayton et C^e, Woodfield-Road, Harrow-Road, à Londres (Angleterre), idem.
François Durand, 115, rue de la Pompe, Paris-Passy. Machine à briques.
Jardin-Cazenave, 7, rue Linné, à Paris, idem.
Jullienne, 210, faubourg-Saint-Denis, Paris, idem.
Allemand, 12, rue Saint-Jean, Batignolles-Paris, idem.
Bootz-Laconduite, à Douai, idem.
Mazeline et C^e, au Havre, idem.
John Witehead, à Preston (Lancashire), Angleterre, toutes machines céramiques.
Paul Borie, rue de la Muette, à Paris.

Cuisson des briques dans des fours.

J'ai exposé, plus haut, le procédé suivi pour la cuisson des briques en plein air, sans autre appareil que les briques à cuire elles-mêmes. Ce procédé donne une cuisson irrégulière, cause un déchet de près de 1/6, nécessite des ouvriers spéciaux très-habiles, dont les exigences et le mauvais vouloir entravent souvent la fabrication. Il a donc fallu chercher des moyens d'obtenir un résultat meilleur et plus économique.

Les *fours* sont les appareils qu'on emploie pour y arriver. Un four comprend toujours un *foyer* pour recevoir le combustible, un *laboratoire* où se fait la cuisson de la matière, et *une cheminée* pour l'évacuation des produits de la combustion [1].

Les combustibles que l'on peut employer dans les fours, sont le bois, la tourbe, la houille, le coke. Les fours doivent être construits en matériaux mauvais conducteurs de la chaleur, pour empêcher la déperdition de leur chaleur intérieure, et assez réfractaires pour résister à l'action répétée du feu.

Les systèmes de fours sont très-nombreux et très-variés; ils peuvent cependant rentrer dans l'une des deux grandes classes suivantes : fours intermittents, fours continus. Les fours intermittents sont ceux dans lesquels la marche de l'appareil est arrêtée après la cuisson pour attendre le refroidissement complet de la masse, avant de pouvoir recommencer une nouvelle opération. C'est par leur description que je commencerai l'étude des fours; ils comprennent des fours découverts et des fours couverts.

Fours découverts. — Ce sont les plus simples; ils se composent d'une capacité rectangulaire en maçonnerie, ouverte à sa partie supérieure. Souvent ces fours sont pris dans un pli de terrain qui les maintient de trois côtés et laisse la façade libre. Quand on cuit au bois, les foyers sont des voûtes cylindriques qui s'étendent dans toute la longueur et dans lesquelles on jette les bûches nécessaires à la cuisson. Les briques sont alors rangées dans l'intérieur du four, comme pour la cuisson à la volée. On fait des fours qui contiennent 25,000 briques, et d'autres jusqu'à 100,000. Pour le chauffage au bois, les foyers n'ont pas de grille; ils sont pavés en briques dans toute leur longueur. Le diamètre des voûtes varie de 0^m.32 à 0^m.50; elles ont environ 1 mètre de hauteur et sont écartées de 1^m.50 à 2^m.00.

Les fours chauffés à la houille se composent d'une caisse rectangulaire en maçonnerie, ayant 8 à 10 mètres de longueur sur 4 à 6 de large et 6 de hauteur.

1. Quelques fours n'ont pas de cheminée distincte; mais alors tout le four forme cheminée.

Les murs ont 2 mètres d'épaisseur à la base, et 0m.80 de haut. Sur une des faces se trouve une porte pour l'enfournement ; on la ferme par une maçonnerie pendant la cuisson. Les grands côtés présentent 3 ou 4 ouvertures pour les foyers. Les briques sont rangées à l'intérieur comme pour la cuisson à la volée; les foyers sont établis à demeure en briques cuites maçonnées, seulement on y dispose des grilles qui ne s'étendent pas sur plus de 2m.00. Les foyers ont les mêmes dimensions que ceux au bois; mais ils ne sont pas écartés de plus de 0m.80 à 1m.00. Les barreaux sont en fonte. Il faut avoir bien soin de tenir le feu bien régulier et employer des garde-vents pour que l'influence des courants d'air ne vienne pas gêner la marche du four. On peut aussi couvrir de terre gâchée le dessus du four du côté où la combustion marche trop vite. Quand la cuisson est suffisante, on maçonne les bouches des foyers et on couvre le dessus de terre gâchée.

On met généralement au-dessus des fours découverts un toit élevé afin de les

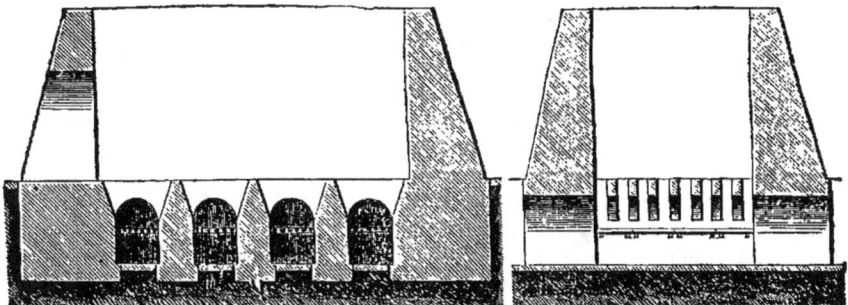

Fig. 1.

protéger contre l'action de la pluie. Je donne, fig. 1, le dessin d'un four découvert à la houille. Ces fours peuvent se faire simples ou accolés.

Fours couverts. — Les fours découverts laissent perdre une portion considérable de la chaleur développée pour cuire la brique, car celle qui n'est pas réverbérée par une voûte se dissipe sans profit; aussi malgré un excès de production de la chaleur, les briques du haut sont-elles mal cuites. De plus le vent, la pluie exercent une action nuisible sur la marche du four, et la quantité des rebuts est encore considérable.

Aussi la plupart des briquetiers ont-ils adopté une disposition de fours tantôt rectangulaires, tantôt circulaires, d'où les gaz chauds ne s'échappent dans la cheminée qu'après que la chaleur a été réfléchie sur les produits enfournés par une voûte qui les recouvre. Dans ces fours, garnis chacun d'un ou de plusieurs foyers, le feu est allumé sur une grille placée au-dessous des briques à cuire, et les gaz chauds montent à travers celles-ci. Les briques y sont enfournées de manière à laisser un passage à la flamme sur toutes leurs faces.

Les fours rectangulaires ont un foyer, quelquefois plusieurs, mais en petit nombre, disposés généralement suivant la plus grande longueur du four. Ils ont l'avantage de donner moins de place perdue dans les ateliers, d'être plus commodes d'enfournement, moins chers de construction que les *fours ronds*; mais ils sont plus difficiles à cuire également et moins solides.

Dans tous ces fours, au-dessus des foyers se trouve une *sole* en briques percée d'un grand nombre de trous, dont chacun est la terminaison d'un carneau, qui communique avec la voûte du foyer et en amène les flammes. La voûte supérieure est percée de trous pour le départ des fumées et des gaz ayant agi; — ces

trous, communiquent avec la cheminée qui détermine le tirage, et doivent, ainsi que ceux de la sole, être répartis de manière à produire la cuisson la plus égale.

Chaque four peut avoir une cheminée distincte, ou bien une même cheminée peut desservir plusieurs fours. Quand la cuisson est terminée et que le refroidissement de la masse a commencé, on peut l'activer en déterminant par la cheminée un courant d'air froid dans l'intérieur du four; mais il faut remarquer que cette manœuvre, qui est sans inconvénient quand chaque four a sa cheminée, peut, quand une même cheminée dessert plusieurs fours, venir couper le tirage aux fours en feu. Aussi la meilleure disposition est d'avoir une grande cheminée desservant plusieurs fours, mais de garnir chacun d'eux d'une petite cheminée pour faire le refroidissement par appel d'air froid. — C'est le seul moyen d'avoir une cheminée de grande dimension donnant un bon tirage; en même temps, par ce système, les fours ne se nuisent pas les uns aux autres.

Les briques sont enfournées dans les fours de manière à être rencontrées sur toutes leurs faces par la flamme. Donc, elles ne se touchent que par leurs faces inférieure ou supérieure [1]. Les rangs sont croisés ou inclinés les uns par rapport aux autres, afin que la flamme, tout en circulant librement, soit *chicanée*, c'est-à-dire ne monte pas comme dans des cheminées verticales, et produise l'effet maximum.

La cuisson comprend deux périodes : la première, pendant laquelle on se borne, au moyen d'un feu très-doux, à dessécher les briques et à chasser toute l'humidité qu'elles contiennent; c'est la période du *petit feu* ou d'*enfumage*; la deuxième, pendant laquelle, sans plus craindre de faire éclater les briques, on les porte à la température nécessaire pour les cuire. C'est la période du *grand feu*.

Les combustibles qu'on peut employer sont :

 le bois,
 la tourbe,
 la houille,
 le coke,

suivant les localités. Il faut remarquer que les chaleurs fournies par ces combustibles sont douées de *qualités* très-différentes. Ainsi le bois donne une chaleur égale et toujours la même, tandis que la houille donne alternativement une chaleur de flamme due à la combustion des gaz au milieu de la masse, et une chaleur rayonnée due à la combustion du coke sur la grille, suivant que la houille vient d'être chargée ou qu'elle est déjà distillée. Le chauffage à la houille est donc sujet à des coups de feu; on est plus exposé à brûler les bas de fours, sans pour cela arriver à cuire le haut. De plus, le mode de chargement fait voler les cendres de la houille, qui viennent salir les briques, tandis que la flamme de bois, toujours chargée de carbonates alcalins en vapeur, communique d'excellentes qualités aux produits cuits en gressant leur surface.

Les briques ne demandant pas de qualités spéciales, la question du prix de la chaleur produite doit être la seule qui détermine dans le choix du combustible.

Toujours il faut rechercher les combustibles à longue flamme, qui permettent le mieux de régler la température du four.

J'indique, fig. 2, un four assez employé, rectangulaire, surmonté d'une voûte

[1]. Le rapport du plein au vide est environ comme 3 est à 2. On place environ 460 briques pleines, moule de Bourgogne, par mètre cube pour les briques sans escarbilles,

demi-cylindrique. La cheminée est au centre. A chaque angle se trouve une petite cheminée qui permet de diriger le feu dans les angles, et en même temps

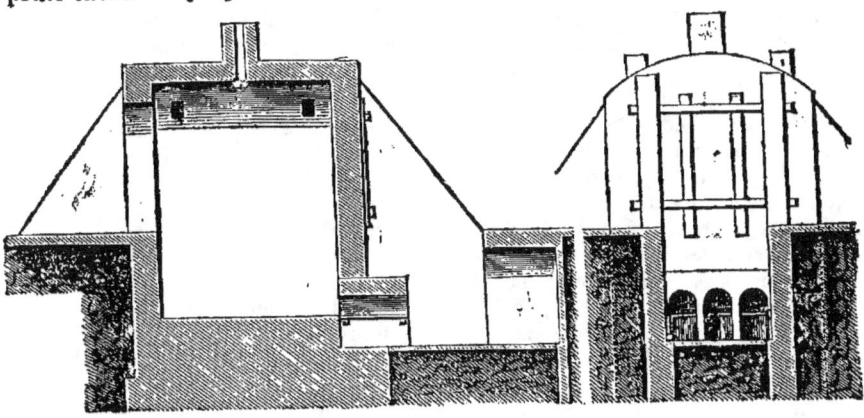

Fig. 2.

de l'amener du côté où la cuisson marche le moins vite. J'indique, fig. 3, un four avec grille sous les briques, et départ dans une cheminée commune à plusieurs fours.

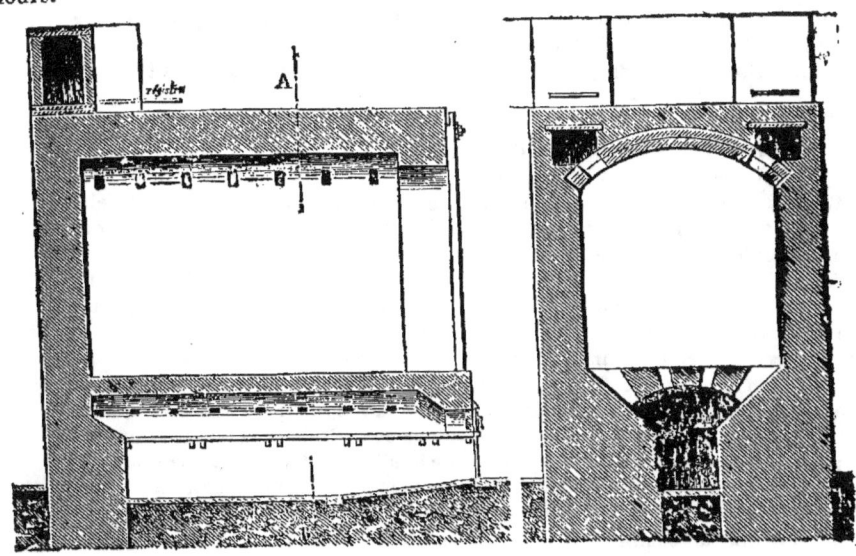

Fig. 3.

Dans les fours ronds, les foyers sont répartis au nombre de quatre, six ou huit autour des produits à cuire, de sorte qu'il est plus facile de cuire également. Mais, dans tous ces fours, une même cause fait perdre une grande partie de la chaleur produite. Les produits de la combustion sortent des fours à une température qui est au minimum égale à la température des produits renfermés dans le four, ce qui, quand la masse est tout entière portée au rouge clair, constitue une très-notable quantité de la chaleur développée dans le foyer. De plus, quand on charge, le four étant déjà au rouge, les produits de la distillation de la houille

se décomposent en gaz combustibles et en carbone, qui forme une fumée noire très-épaisse et qui est perdu comme combustible; et la chaleur renfermée dans les produits cuits est complétement sans emploi. Certes, MM. Muller et Gilardoni ont réalisé un grand progrès par les fours accolés qu'ils ont inventés, et dans lesquels les flammes qui ont servi à cuire un four sont utilisées, dans les deux fours suivants, à échauffer les marchandises en fournées, jusqu'à ce que les gaz de la combustion n'aient plus que la température nécessaire à développer le tirage ; mais ce n'était là qu'un commencement de la solution, qui n'est complète que dans les fours continus que je décrirai plus loin.

La durée de l'enfournement et celle du défournement varient avec les dimensions du four et celles des matériaux, avec la disposition à suivre. Il en est de même pour les durées des phases de la cuisson.

Je vais indiquer quelques règles à suivre dans la construction des fours. Je les ai déduites de l'observation d'un assez grand nombre de fours et de la comparaison de leurs dimensions.

Les dimensions d'un four ne peuvent guère être moindres que 15 mètres cubes, et ne doivent pas dépasser 50 mètres cubes. Les petits fours coûtent proportionnellement plus cher de construction, et les frais de cuisson au mètre cube y sont plus élevés. Les grands fours sont peu solides, et donnent en général des produits inégaux en cuisson, suivant leur position dans les fours; les fours hauts sont surtout désavantageux..

On peut admettre que pour un mille de briques ordinaires, moule de Bourgogne, et suivant la qualité de la terre, on brûle de 200 à 250 kilog. de houille, soit 100 à 120 kilog. de houille par mètre cube du four.

La quantité de charbon (houille), brûlée par heure dans un four, est toujours moindre que $\dfrac{10 \times V}{3} = q$.

q quantité de charbon en kilogrammes ;

V volume du four en mètres cubes.

C'est sur cette quantité qu'il faut se baser pour calculer la grille, afin qu'elle ait toujours une surface plus grande qu'il n'est strictement nécessaire, pour parer à toutes les exigences de la cuisson.

Les grilles peuvent être faites petites ou grandes. Dans le premier cas, elles n'occupent qu'une portion restreinte de la longueur des fours; on les calcule en supposant une consommation de 1 kilog. de houille par décimètre carré et par heure. Ces grilles donnent de bons résultats avec des chauffeurs habiles qui savent bien diriger leur feu dans le four. Je donne de beaucoup la préférence aux grandes grilles qui, s'étendant dans toute la longueur du four, permettent plus aisément une égale répartition de la chaleur. On les calcule en supposant une consommation de $0^k.350$ seulement de houille par décimètre carré de grille et par heure. Si à l'usage ces grilles semblaient un peu grandes, on pourrait toujours facilement en diminuer la surface par une assise de briques.

Il faut que la cheminée ait une section plus grande que pour une grille de foyer ordinaire; car, outre les produits de la combustion, elle sert aussi à évacuer les buées qui se dégagent des pièces vertes pendant la cuisson. Quelle que soit la surface adoptée pour la grille, on suppose toujours, pour déterminer la cheminée, une grille calculée pour une consommation de 1 kilog. de houille par décimètre carré et par heure, et on prend pour section de la cheminée les 2/5 de cette surface. La cheminée doit toujours être pourvue d'un registre qui permette de limiter cette section aux besoins de la cuisson ou du refroidissement, et qui, pendant la première période du refroidissement, arrête tout tirage dans les fours.

Dans certains pays, on a encore avantage à employer le bois comme combustible. On prend alors une petite grille dont la surface sera telle qu'on brûle 2 kil. 5 de bois par décimètre carré et par heure.

Les carneaux qui servent à faire communiquer le foyer avec l'intérieur du four doivent avoir une section totale au moins égale à celle de la cheminée, et aussi grande qu'on peut le faire sans compromettre la solidité. Les carneaux d'échappement doivent avoir une section au moins égale à celle de la cheminée.

Les fours doivent être très-solidement armés de barres de fer ou d'armatures en fonte pour résister aux dislocations résultant des dilatations successives. Un four tend toujours à monter par suite de la poussière qui s'accumule dans les joints quand le four est chaud, et qui tend à les faire ouvrir au refroidissement. C'est la même cause qui fait que les carrelages poussent toujours au vide, et qu'il est nécessaire, si on veut avoir un four solide, de placer à hauteur du carrelage une forte ceinture, faisant tout le tour du four quand il n'est pas enterré jusqu'à cette hauteur. Les fondations doivent être très-solides, à l'abri de tout tassement et de toute atteinte des eaux.

Fours continus. — C'est seulement dans ces fours qu'on peut obtenir une bonne utilisation du combustible, parce qu'alors on peut procéder à un *chauffage méthodique*. Pour réaliser ce but, deux modes généraux se présentent : on fait avancer les marchandises à cuire par rapport au foyer, en sens inverse des produits de la combustion, de manière à leur faire rencontrer les gaz déjà refroidis, puis les gaz successivement de plus en plus chauds qui achèvent la cuisson ; ou bien les marchandises à cuire restant en place, on déplace le feu par rapport à elles, de manière à l'amener successivement aux endroits qui ont été déjà progressivement échauffés, presque jusqu'à température de cuisson, par les gaz chauds.

M. Demirnuid, dans un four dont l'emploi ne s'est pas généralisé, avait tenté de rendre pratique la première disposition. Son appareil se composait d'un four ayant la forme d'un long canal rectiligne incliné de 25° à 40°, et terminé à sa partie inférieure par un foyer. En haut du canal, on introduisait des wagons en fer chargés des marchandises à cuire ; ils descendaient sur des rails le long du four, et rencontraient successivement les gaz du bas, presque froids en haut, mais de plus en plus chauds à mesure qu'on s'approchait du foyer. Après leur cuisson complète au-dessus du foyer, les wagons étaient introduits dans une chambre de refroidissement. Les difficultés pratiques, l'entretien considérable du matériel ont empêché ces appareils de se répandre.

Les fours continus du second type réalisent complètement toutes les conditions qu'on peut désirer : utilisation aussi complète que possible du combustible, égalité de cuisson, excellente qualité des produits qu'ils fournissent. MM. F. Hoffmann et Licht, Kesselstrasse, n° 7, à Berlin, ont présenté à l'Exposition universelle de 1867 un four qui a mérité un grand prix et qui donne les meilleurs résultats. Son emploi est fréquent en Allemagne, et commence à se répandre en France.

M. Hamel, 24, boulevard du Prince-Eugène, a imaginé un four qui, en principe, diffère peu de celui de MM. Hoffmann et Licht, et dont quelques applications déjà faites permettent d'apprécier la bonne disposition.

Je décrirai seulement le four de MM. Hoffmann et Licht (voir fig. 4, page suiv.).

Ce four se compose d'un canal circulaire d'une forme quelconque, communiquant avec l'air extérieur par un certain nombre de portes (douze dans le four figuré), et pouvant être mis en communication avec une cheminée centrale par autant de canaux cc. Le four peut être bouché dans un même nombre de sections verticales au moyen d'un grand registre qui ferme exactement le canal

circulaire, et qu'on peut introduire par l'une quelconque des ouvertures gg, pratiquées à la partie supérieure, et de manière que le registre vienne un peu après le canal qui relie à la cheminée [1].

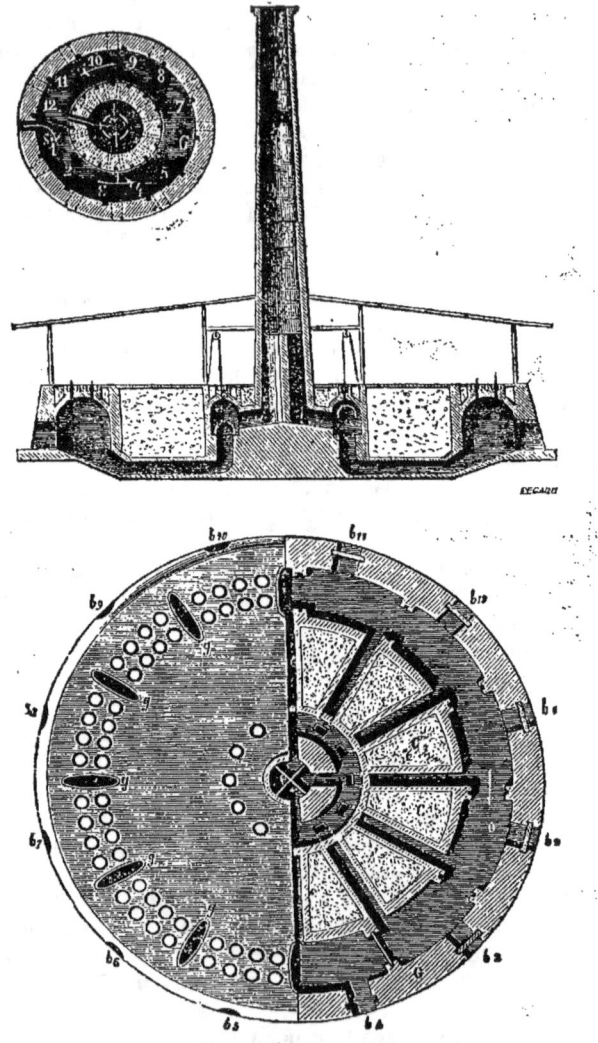

Fig. 4.

Supposons le registre placé en G, que la partie qui vient après, en allant de gauche à droite (b_4), soit ouverte, que le canal qui va à la cheminée située avant soit aussi ouvert, mais que toutes les autres portes et tous les autres canaux soient bouchés; il est alors évident que, si par un moyen quelconque on détermine le

[1]. Actuellement on évite de couper ainsi la voûte et le registre est placé par les portes d'enfournement.

tirage dans la cheminée, l'air entrera par la porte b_4, suivra tout le four circulaire et viendra à la cheminée par le canal qui est immédiatement avant le registre. Lorsque, dans ces circonstances, le four est plein de briques, de telle sorte que le courant d'air passe dans la première partie du canal sur des produits déjà cuits et en voie de refroidissement, qu'il alimente ensuite le feu, entretenu en jetant le combustible par en haut au milieu des briques incandescentes, et qu'il traverse dans la deuxième partie des briques non cuites, il est évident :

1° Que l'air atmosphérique, qui pénètre par la porte ouverte, s'échauffe de plus en plus dans la première partie de son trajet, tout en refroidissant *méthodiquement* les briques après leur cuisson ;

2° Qu'il arrive, au siège de la combustion, à la température presque de cette combustion, qu'il l'active et diminue la quantité de combustible nécessaire ;

3° Que les produits gazeux de la combustion et l'air chaud en excès, en se rendant à la cheminée, cèdent une grande partie de leur chaleur aux pièces non encore cuites, qu'ils échauffent *méthodiquement*, presque à la température de cuisson. Il résulte, de ces différentes causes, que la cuisson proprement dite a une durée très-limitée, et que la chaleur produite étant aussi utilisée que possible, la quantité de combustible à brûler est réduite au minimum.

Les briques, près de la porte ouverte, se sont refroidies suffisamment pour être retirées et remplacées par des briques crues. De sorte que, comme pendant ce temps on a effectué la cuisson dans le compartiment diamétralement opposé, on peut porter le grand registre au delà de b_4, derrière les briques qu'on vient de charger. On ferme b_4, on ouvre la porte b_5 ; on ferme le conduit de tirage correspondant à b_3, et on ouvre celui de b_5.

Le feu a donc avancé d'un compartiment et on comprend qu'on peut ainsi lui faire faire tout le tour de l'appareil.

Les deux portes près du registre sont ouvertes à la fois, l'une servant à l'enfournement l'autre au défournement.

Les conduits de tirage aboutissent tous dans une couronne annulaire, et ils peuvent être ouverts ou fermés au moyen de cloches qui fonctionnent comme des espèces de soupapes. L'entretien du feu se fait en laissant tomber le combustible, suffisamment divisé, par des ouvertures $h\ h$ qui traversent la voûte du four dans les lits de briques déjà chauffés au rouge par le passage des gaz chauds ; ces ouvertures sont peu éloignées les unes des autres, comme le montre la figure, et on peut les fermer hermétiquement au moyen d'une cloche en fonte pénétrant dans une rainure pleine de sable.

Dans le canal du four, les briques sont disposées de manière à ménager trois petites galeries d'environ $0^m.35$ de hauteur sur $0^m.25$ de largeur ; les briques sont ensuite empilées comme dans les fours ordinaires, mais en ménageant une cheminée verticale sous chacune des ouvertures de chargement du combustible. Dans ces cheminées on dispose quelques briques en croix, à deux ou trois hauteurs différentes, pour empêcher le combustible de tomber immédiatement au fond de la cheminée et d'y former un bouchon interceptant l'arrivée de l'air. On obtient ainsi une grande régularité de cuisson, le combustible se trouvant à toutes les hauteurs de la masse à cuire et au milieu d'elle, et l'air arrivant également sur toute la section du canal du four.

Pour une marche régulière du travail dans un four qui a un seul compartiment en feu, on doit avancer d'un compartiment par chaque vingt-quatre heures. Les briques restent donc dans le four, huit jours pour les fours à huit compartiments, douze jours pour ceux à douze, etc. Cependant dans les grands fours on a deux compartiments diamétralement opposés en feu en même temps, de sorte que chaque jour on enfourne et on défourne deux compartiments.

L'avancement du feu se fait graduellement par le contact des gaz chauds et on ne charge le combustible qu'au milieu des briques déjà rouges. Les charges se font par très-petites quantités, deux ou trois kilog. seulement à la fois, et à intervalles très-rapprochés. Sur le four est une horloge qui, toutes les cinq minutes, par un nombre convenable de coups de timbre, indique au cuiseur si ce sont les trous de la première, deuxième, troisième ou quatrième série qu'il doit charger. Le talent du chauffeur est donc presque nul.

Si une cheminée se bouche, ce qui arrive quelquefois, on ne charge plus, la chaleur développée dans les cheminées voisines suffit, et cet accident est sans importance.

La marche peut être accélérée ou retardée, voire même temporairement arrêtée sans inconvénients. Les fours Hoffmann permettent d'utiliser les combustibles menus et de qualité inférieure qui seraient, dans d'autres fours, complétement incapables de servir à la cuisson. Il n'y a pas à redouter l'accumulation des cendres dans les cheminées; elles sont toujours éparpillées par le courant d'air dans le restant de la masse enfournée.

Les dimensions des fours sont très-variables. Les plus petits ont une capacité de 8 à 9 mètres cubes par compartiment; les plus grands (ceux de M. Henri Drasche à Vienne) ont 80 mètres cubes par compartiment; mais c'est un maximum qu'il est peut-être avantageux de ne pas atteindre. Il y a pourtant plus d'avantage à construire un grand four que plusieurs petits, car le cube de maçonnerie est moindre proportionnellement, et il faut le même nombre de chauffeurs pour un grand et pour un petit four.

La section du canal annulaire qui forme le four peut varier beaucoup. En général c'est un rectangle surmonté, à sa partie supérieure, par un demi-cercle dont le diamètre est égal à la base du rectangle. Dans les plus grands fours la hauteur sous clef ne dépasse pas trois mètres.

La cheminée peut être placée au centre du four, comme je l'ai supposé, ou en dehors, en la reliant alors, par une cheminée traînante, à la chambre où aboutissent les canaux de tirage.

La forme elliptique ou circulaire est sans influence sur la marche du four et la première a l'avantage d'occuper moins de place. Ces formes donnent une grande solidité aux maçonneries qui, sans ferrements proprement dits, résistent assez bien et se disloquent peu.

Le prix de revient d'un four est assez variable avec les localités, suivant le prix des matières premières et celui de la main-d'œuvre. Comme la cheminée forme environ le 1/5 de la maçonnerie, il y a avantage, quand on pense avoir l'emploi de deux fours, à construire une seule cheminée extérieure desservant les deux fours. On peut se baser pour l'évaluation des prix sur les données suivantes. Il faut approximativement pour construire un four, cheminée comprise :

NOMBRE DE BRIQUES CUITES PAR JOUR DANS LE FOUR.	6000	8000	10000	12000	16000	20000
Maçonnerie............	400mc	450	500	550	630	700
Sable................	125mc	150	170	185	210	230
Fer et fonte...........	3000 kil.	3350	3700	4000	4500	5000

Environ 25 pour 100 de la maçonnerie peut être faite en moellons.

A Paris, le prix du mètre cube de maçonnerie comme façon, briques et moellons ensemble, peut être compté de 10 à 12 francs.

La quantité de combustible employé varie nécessairement avec la qualité de celui-ci et la résistance que les terres opposent à la cuisson. Elle est, en général, pour des terres ordinaires et des menus de houille de qualité moyenne, de 100 kilog. A la briqueterie des buttes Chaumont, où existe un four Hoffmann et Licht qui cuit 15,000 briques par jour, pour cuire des briques moule de Bourgogne, en marne verte facile à cuire et avec des houilles tout-venant de bonne qualité, on ne dépense pas plus de 100 kilog, par mille briques.

Ces fours représentent un grand progrès dans la cuisson des produits céramiques, car en réalisant toutes les précautions délicates nécessaires à une bonne cuisson, ils utilisent toute la chaleur développée par le combustible et ne laissent échapper les gaz produits qu'avec la chaleur nécessaire pour produire le tirage, à tel point que le grand registre qui limite le courant peut être fait en bois. La fumivorité est complète, car les gaz carburés formés, qui se décomposent en abandonnant du carbone, le déposent soit sur les briques déjà rouges du compartiment suivant où il brûle, soit sur des briques vertes où il brûlera plus tard.

On a essayé d'appliquer à la cuisson des briques le système Siémens, c'est-à-dire l'emploi de *régénérateurs* séparés de chaleur. Cette application, si elle est possible, ne sera jamais complète, car si les régénérateurs ordinaires permettent de récupérer une partie de la chaleur emportée par les produits de la combustion, ils se prêteront difficilement à recueillir celle contenue dans les briques en refroidissement et qui représente une notable fraction de la chaleur produite. Les fours Siémens ont une application toute naturelle pour les chauffages où l'on doit déterminer, dans un espace déterminé, une température constante longtemps maintenue, comme dans la verrerie et certaines opérations métallurgiques ; mais leur emploi difficile à installer ne donnerait que des résultats insignifiants dans un four ordinaire pour céramique.

Dans les fours annulaires d'Hoffmann et Licht, dans ceux de M. Hamel, etc., le régénérateur de la chaleur des produits de la combustion est formé par les briques à cuire, celui de la chaleur renfermée par les briques cuites, par ces briques elles-mêmes qui échauffent l'air destiné à la combustion et qui tamise entre elles. C'est dans cette voie seulement que la régénération est possible pour les produits céramiques et elle y donne de magnifiques résultats.

Briques creuses.

Depuis quelques années on emploie beaucoup les *briques creuses*, et leur importance dans la construction, les services qu'elles y rendent, leur durée sont aujourd'hui bien constatés.

Une brique creuse est une brique percée parallèlement à l'une de ses arêtes de trous cylindriques ou prismatiques qui vont d'une face à l'autre. Les briques presque exclusivement employées dans les constructions sont celles imaginées par M. Borie et qui sont percées longitudinalement, c'est-à-dire par des trous parallèles au plus grand côté de la brique. Ce sont celles qui ont déterminé la consommation considérable qui s'en fait.

Les avantages des briques creuses sont :

La *légèreté* ;

La *résistance* ; les briques creuses résistent au moins autant que les briques pleines, du moins quand elles sont faites avec des terres de bonne qualité, bien travaillées et bien cuites ;

L'*inconductibilité*, qui permet d'en faire des enveloppes creuses, des coussins

d'air qui ne laissent pas passer la chaleur, soit de l'intérieur, soit de l'extérieur.

La fabrication des briques creuses comme celle des briques pleines comprend deux phases principales : la préparation de la terre et le moulage. Ce dernier ne peut, industriellement du moins, se faire que mécaniquement et il se fait toujours en forçant la terre à s'échapper par des ouvertures ou *filières* convenablement disposées, et telles que les ouvertures de la filière donnent les pleins de la brique et les parties pleines les trous. On comprend que puisque la brique est ainsi forcée de s'échapper sous forme d'un long tuyau, qu'on divise ensuite aux longueurs voulues, la terre qu'on devra employer sera forcément plastique, très-homogène. Les terres maigres ne peuvent donc servir ici qu'à dégraisser des terres trop grasses. La préparation, qui se fait comme pour les briques ordinaires, devra être faite avec beaucoup plus de soin, de façon à briser et à éliminer tous les corps durs, tous les cailloux, tous les noyaux de terre qui ne *fileraient* pas de la même façon que le restant de la masse et arracheraient le tuyau. Donc il faudra que les sables, les escarbilles destinées à amaigrir les terres trop grasses soient passés par un tamis fin et soient mélangées bien intimement dans la masse.

Les machines à fabriquer les briques creuses sont de plusieurs espèces. La machine type dont je donne la figure, planche 234, se compose d'un bâti en fonte porté sur des roulettes et formé principalement de deux flasques verticales reliées du bas par les axes des roulettes, et en haut par une table en fonte évidée au milieu par un trou rectangulaire et fixée par des boulons aux nervures horizontales qui terminent les flasques à leur partie supérieure. La table en fonte porte à ses deux extrémités des boîtes égales et symétriquement placées, en partie recouvertes, en partie ouvertes en dessus, et toutes deux sans fermeture dans le sens longitudinal.

Dans ces boîtes, on place deux diaphragmes percés en *filières* qui forment les fonds extérieurs manquants et qui donnent passage à la terre. Le dessus est fermé par des couvercles à charnière qu'on maintient en place par des leviers à mantonnets. Les deux autres fonds, ceux intérieurs, sont formés par deux pistons rectangulaires montés sur une tige commune portant une crémaillère à sa face inférieure, de façon que l'un des pistons entre dans une des boîtes, quand l'autre sort de la deuxième.

Les pistons sont mis en mouvement au moyen d'engrenages mus par une courroie passant sur des poulies montées sur un axe parallèle à l'appareil. L'une des poulies est fixée à l'arbre lui-même, la deuxième est folle, la troisième est montée sur un manchon creux qui entoure l'arbre. L'arbre et le manchon portent chacun un pignon conique qui engrène avec une roue d'angle montée sur un axe perpendiculaire au premier et qui fait saillie sur le bâti. Il porte en plus un deuxième pignon E, placé à l'autre bout et menant une roue B sur l'axe d de laquelle est monté un nouveau pignon F engrenant dans une deuxième roue A fixée à un manchon qui tourne fou sur l'axe supérieur J. Les pignons et les roues marchent dans un rapport final de 1 à 400 de l'axe a au manchon adapté à l'axe J.

Sur le manchon de la roue dentée A, est fixé un très-fort pignon qui fait marcher la crémaillère adaptée au piston rectangulaire destiné à refouler la terre dans les boîtes latérales. Celle-ci s'échappe sous forme de prisme creux à 2, 4, 6 etc. trous sur un tablier garni de rouleaux recouverts de toile, et on la coupe à la longueur voulue (5 à 6 briques à la fois) au moyen de fils de cuivre fixés à un châssis mobile tournant autour d'un axe parallèle à toute la machine. Les briques coupées sont prises à la main, mises sur des planches et emportées aux séchoirs.

La planche renferme également diverses dispositions de filières qui les feront mieux comprendre que toutes les descriptions que j'en pourrais donner.

Le boudin de terre sort quelquefois en s'arrachant sur les angles. Cela tient au frottement contre les parois des orifices, à la maigreur ou à la fermeté de la pâte. On corrige ce défaut, quand il est faible, en passant sur les angles une éponge mouillée. La terre qui s'écoule par une filière subit extérieurement le frottement contre les parois, intérieurement le frottement terre sur terre ; il faut les combiner.

M. Schlickeysen a fait, en 1856, diverses expériences sur l'écoulement des terres par les filières, desquelles il résulte que :

1° La terre refoulée verticalement, étant bien préparée et ductile, à travers un orifice en tôle rectangulaire et en minces parois, sort en boudin sans liaison qui s'ouvre sur les quatre angles jusqu'au milieu.

2° Si on augmente l'épaisseur des parois de manière à en faire un ajutage cylindrique, le boudin d'argile acquiert de la liaison, mais il se rompt perpendiculairement à son axe de pression à des intervalles assez rapprochés.

3° Si on augmente de plus en plus l'épaisseur des parois ou la longueur de l'ajutage, le ballon de terre se sépare alors seulement en deux suivant un plan passant par l'angle de pression. Cette séparation est due au ralentissement de vitesse des molécules extérieures par suite de leur frottement contre les parois de l'ajutage. Les deux morceaux se recourbent vers l'extérieur. Si par suite de l'épaisseur nécessaire à donner à la plaque de filière cet effet se produit, on peut donc diminuer l'influence du frottement en perçant les ouvertures coniques de dehors en dedans, ce qui diminue la surface frottante.

4° Si l'ajutage est conique de dedans en dehors, de telle sorte que la plus grande base soit du côté de la masse de terre comprimée, la cohésion du boudin augmente, mais toute la surface est couverte de stries et les arêtes sont dentelées et défectueuses.

Les machines de Schlickeysen, de Hertel, dont j'ai parlé pour le moulage des briques pleines et qui refoulent la terre au moyen d'une hélice, conviennent parfaitement à la fabrication des briques creuses en employant une filière convenablement percée.

La machine que j'ai décrite, et qui est connue dans l'industrie sous le nom de machine Borie ou de machine Clayton peut fabriquer, en un jour de travail, servie par un homme et trois aides, dont un amène la terre et les deux autres coupent les briques et les emportent, environ 4,500 briques. Mais cette production peut être beaucoup dépassée en augmentant le nombre de briques qui sortent parallèlement sur le tablier de la machine et en intéressant l'ouvrier à la production, et j'ai vu produire jusqu'à 8,000 briques par jour.

Le prix de fabrication est le suivant à Paris :

Un mouleur....................................	5f »
Deux manœuvres, à 3 fr. 50...................	7 »
Quatre porteurs, à 3 fr. 50...................	14 »
Pour 5,000 briques creuses...................	26 »

soit pour 1,000, 5 fr. 20.

On peut admettre qu'à Paris le soignage, qui consiste à retourner les briques sur les planchettes et à les empiler, coûte 80 centimes par mille, ce qui donne un prix de main-d'œuvre moyen de 6 fr. par 1,000 briques.

Beaucoup de pièces différentes des briques peuvent, avantageusement, être filées plutôt que moulées. La main-d'œuvre est moins coûteuse, le travail plus sûr et en même temps les vides qu'on peut ménager dans l'intérieur aident à

une dessiccation égale et sûre. Certaines pièces de grandes dimensions qu'on peut obtenir par le filage seraient impossibles à mouler. Mais il faut bien remarquer ceci : que sous l'action de la filière la terre qui s'écoule prend une disposition moléculaire spéciale; elle devient comme fibreuse et présente une résistance différente suivant qu'on la fait travailler parallèlement à l'axe de pression ou perpendiculairement. L'effet est de même ordre que pour le bois *de fil* ou *de bout*.

Les briques creuses se cuisent dans les même fours que les briques ordinaires et s'enfournent de même.

Briques poreuses.

Les briques poreuses ont été employées avant les briques creuses comme matériaux légers, et depuis on les a souvent proposées pour les remplacer. Leur porosité résultant de vides laissés dans la masse en grand nombre, il en résulte qu'en même temps elles manquent en général de résistance, mais elles sont plus faciles à tailler. On les obtient toujours en mélangeant dans la masse un corps combustible qui disparaît à la cuisson. On a successivement essayé le poussier de charbon, celui de houille, la sciure de bois, la paille hachée, etc. Ce qui semble le mieux convenir est le poussier de tourbe. La terre doit être parfaitement mélangée et bien homogène. Le moulage se fait comme pour les briques pleines. La cuisson de même, mais avec une très-petite quantité de combustible, puisque la brique en apporte déjà avec elle.

Poteries de bâtiments.

Dans la construction des bâtiments outre les produits précédents on emploie des matériaux de terre cuite de plusieurs natures, et en particulier ceux connus sous le nom de *poteries*.

Ils sont de deux natures : les *pots* et les *poteries proprement dites*, qui comprennent les *boisseaux* et les *wagons*.

Les pots aujourd'hui peu employés servaient à hourder les planchers en fer. Ce sont des cylindres d'environ 12 centimètres de diamètre, 20 de hauteur, et fermés aux deux bouts. Ils sont aujourd'hui remplacés par des entrevoux de plusieurs natures[1] et par les briques creuses. On les fabrique au tour de potier ordinaire.

Les *boisseaux*, imaginés par M. Gourlier, et souvent encore désignés sous le nom de *poteries Gourlier*, sont les conduits de terre cuite pour les cheminées, appliqués contre les murs d'un édifice. Les *wagons* sont les conduits de fumée pris dans la maçonnerie du mur. Ils sont droits ou dévoyés. Leur emploi est aujourd'hui considérable dans les constructions. Ils se font les unes et les autres à la filière au moyen de machines qui ne sont que des machines à briques creuses placées verticalement, car afin d'éviter la déformation de ces tuyaux de grandes dimensions, on les reçoit chacune sur une planchette où ils sont placés debout. Chaque planchette est percée au centre d'une ouverture pour permettre la circulation de l'air et la dessiccation aussi rapide à l'intérieur qu'à l'extérieur.

Les emboîtements à feuillure que les boisseaux présentent à leurs bouts sont

1. En particulier, ceux imaginés par M. E. Muller, ingénieur.

taillés avec un couteau de forme appropriée et à la main quand la pièce est sur la planchette.

Quand l'importance de la production est considérable, il y a avantage à commander le piston presseur qui force la terre à s'échapper par la filière, par un piston à vapeur placé sur la même tige et placé verticalement au-dessus.

Je regrette que le manque d'espace ne me permette pas de décrire ces ingénieuses machines. Je signalerai parmi les meilleurs constructeurs de machines à boisseaux et wagons :

M. Artige, rue du Théâtre, à Paris-Grenelle; M. Schlosser, 13 et 15, rue Sedaine, à Paris.

Tuyaux de drainage.

La fabrication des tuyaux de drainage dont la consommation est si considérable, se fait comme celle des briques creuses par filage. Toutes les machines à briques creuses peuvent servir à la fabrication des tuyaux de drainage. Cependant il est des cas où des briquetiers des campagnes qui trouveraient un débouché avantageux pour les tuyaux n'en sont empêchés que par le prix d'acquisition d'une machine. Je décris la machine de M. Laffineur-Ravier, fabricant de poteries à Savignies (Oise), et qui est connue sous le nom de machine Laffineur-Roussel, fig. 5, page suivante. Il ne faut qu'une aptitude ordinaire pour la faire fonctionner; on peut la construire pour 150 fr. environ. Le coupe-tuyaux est d'un mécanisme très-remarquable et surtout très-commode. Comme il disparaît complétement après avoir opéré la coupure, l'enlèvement des tuyaux pour les porter au séchoir se fait avec toute la facilité possible. Un ouvrier seul peut mouler ou étirer dans une journée de dix heures de travail 2,000 à 2,500 tuyaux de 3 à 8 centimètres de diamètre intérieur; le même, avec un aide, de 4,500 à 5,000. Deux ouvriers et un aide en confectionnent 7,500 à 8,000.

La légende explicative suivante donnera une idée à peu près exacte des parties composant la machine et de la manière dont elle fonctionne.

A B C D E F, fort bâti en bois de chêne supportant une caisse en bois de même nature, et divisée en trois compartiments.

I H J K, partie du milieu dans laquelle est enfermé le mécanisme de la machine.

G I H H', J M K L, compartiments de la caisse remplis d'argile plastique dans lesquels se meuvent alternativement deux pistons carrés en bois destinés à presser cette terre contre les filières qui modèlent les tuyaux.

M N, couvercle d'un de ces compartiments muni de deux griffes au moyen desquelles la fermeture se fait instantanément.

O P, tablier à rouleaux recouverts de six en six par une toile sans fin, servant à recevoir les tuyaux à mesure qu'ils passent à travers la filière.

aa', bb', cc', coupe-tuyaux. Cet instrument est composé de deux tringles parallèles en fer méplat auxquelles sont fixées verticalement des tiges en fer rond supportant à leurs extrémités les fils de laiton indiqués au dessin par les lettres aa', bb', etc.

ef, main d'échappement qui correspond à la bascule du *coupe-tuyaux*.

e', point d'arrêt de cette main.

gh, manivelle au moyen de laquelle la machine est mise en mouvement par le moteur.

Le mécanisme de la machine se compose de trois axes parallèles portant des roues à engrenages retardateurs.

Le pignon du troisième axe fait mouvoir, dans le sens de la longueur de la

machine, une crémaillère en fer aux extrémités de laquelle sont fixés les pistons dont il a été parlé ci-dessus.

Les pistons agissant alternativement, lorsque le moulage s'opère d'un bout, le vide se fait dans le compartiment opposé. On peut donc travailler sans interruption. Il suffit seulement de tourner la manivelle dans un sens ou dans un autre.

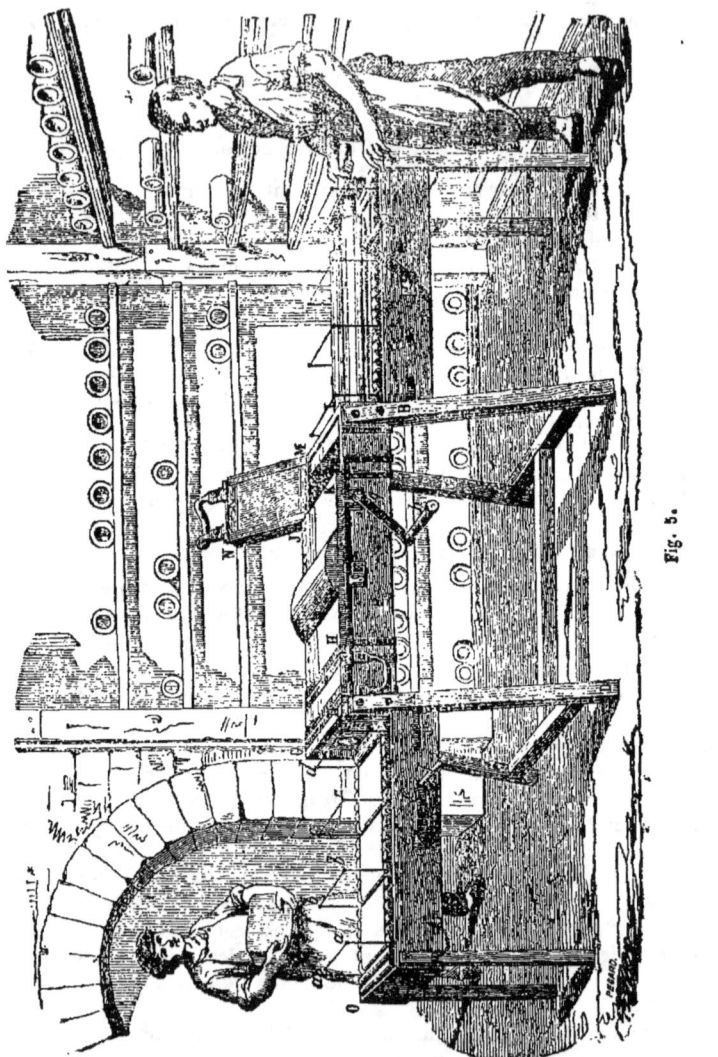

Fig. 5.

Je signale également la machine de M. A. Salomon, directeur de la ferme-école de Saint-Michel, par Fours (Nièvre), machine construite par MM. Wehyer et Loreau, les habiles constructeurs dont j'ai déjà parlé, 15, avenue Parmentier, à Paris. Cette machine dont je ne puis, à mon grand regret, donner la description complète, au moyen de deux filières qui agissent soit l'une soit l'autre, et dont on règle l'action à volonté, donne les tuyaux à emboîtement immédiate-

ment, sans qu'il soit nécessaire de les coller, et par suite très-solidement fixés. Suivant le temps plus ou moins long qu'on laisse la terre s'écouler par la grande filière on a un emboîtement plus ou moins long. Cette machine donne les meilleurs résultats et dans des conditions d'économie qui ne laissent rien à désirer.

Tuiles.

Les tuiles servent à couvrir les bâtiments à leur partie supérieure et à les protéger contre la pluie, la neige, etc. Ce sont des plaques en terre cuite d'une forme variable, d'une épaisseur généralement comprise entre 10 et 15 millimètres, et accrochées sur les charpentes du comble par l'intermédiaire de *lattes* généralement en bois.

Beaucoup de corps ont été proposés pour faire les couvertures des édifices l'ardoise, le plomb, le cuivre, le zinc, le carton bitumé, le bois, le chaume, etc. — Les uns sont trop coûteux, les autres ne présentent pas assez de garanties de durée pour que leur emploi se généralise ; aussi est-ce la tuile, la couverture la plus anciennement connue qui est encore aujourd'hui le moyen le plus usité.

Les *tuiles* doivent être : 1° *imperméables* afin de ne pas s'imbiber d'eau qui vient surcharger la toiture et qui, gouttant par capillarité à la surface inférieure des tuiles, détermine la pourriture des charpentes ; — 2° *légères*, afin de ne pas exiger des charpentes trop considérables ; — 3° *résistantes*, afin que les ouvriers puissent facilement et sans danger marcher dessus, tant pour poser la couverture que pour y faire les réparations ; — 4° *d'une forme telle* que l'eau n'y puisse séjourner et s'écoule en parcourant à la surface de la tuile le plus petit chemin possible, afin de pouvoir diminuer la pente du toit, et par suite la surface à couvrir et le cube des bois de la charpente ; — 5° *d'une substance* qui leur permette de résister longtemps à l'action des agents atmosphériques, par conséquent il est absolument nécessaire qu'elles ne soient pas gélives.

Les quantités d'eau que les tuiles peuvent absorber sont très-variables, ainsi que le prouvent les expériences de M. Tresca, au Conservatoire des Arts et Métiers ; il en résulte que la préparation de la terre a une énorme influence. Les tuiles de M. Muller, à Ivry, 6, rue Impériale, qui sont celles dont la fabrication est la mieux soignée sont aussi et de beaucoup celles qui absorbent le moins d'eau.

Ces diverses conditions font que les tuiles ne peuvent pas se fabriquer partout. A Paris, les seules employées sont *les tuiles de Bourgogne* et les tuiles fabriquées mécaniquement par quelques grands établissements, et entre autres les tuiles dites Muller qui, par leur forme et la qualité vraiment supérieure de leur terre, représentent les produits les meilleurs du genre.

Sous le rapport de la forme les tuiles peuvent se répartir en :

Tuiles plates ou *de Bourgogne*, qui ont la forme de rectangles un peu bombés, ayant pour celles dites de *grand-moule* $0^m.31$ sur $0^m.23$, et une épaisseur de $0^m.015$. Il en faut 43 au mètre carré.

Les *tuiles creuses*, qui ont la forme de 1/2 tronc de cône de $0^m.40$ de longueur, $0^m.15$ d'ouverture à un bout, $0^m.10$ à l'autre et $0^m.013$ d'épaisseur ou environ.

Les *tuiles flamandes* ou *pannes*, qui sont disposées de manière à se recouvrir latéralement au lieu de se placer les unes à côté des autres comme les tuiles ordinaires. Elles ont environ $0^m.35$ de longueur, $0^m.25$ de largeur et $0^m.116$ d'épaisseur. Il en faut de 15 à 16 par mètre.

Les *tuiles courbes de Flandre*, qui sont pliées en forme d'S, qui ont $0^m.40$ environ de longueur, $0^m.33$ de largeur et $0^m.015$ d'épaisseur.

Les *tuiles à emboîtement*, fig. 6, dites quelquefois tuiles mécaniques, imaginées par M. Gilardoni, et qui forment la couverture la plus parfaite. Elles ont 0^m.33 de pureau, 0^m.20 de largeur utile, 0^m.012 à 0^m.015 d'épaisseur. Il en faut quinze au mètre carré et pour cette surface la couverture ne pèse pas plus de 40 à 45 kilog. Au lieu de recouvrir de 2/3 l'une sur l'autre, comme sur les tuiles ordinaires, elles ne recouvrent que de quelques centimètres, et, par des emboîtements latéraux, elles empêchent complétement l'eau de traverser les joints. Souvent (tuiles Gilardoni, tuiles Muller) on améliore beaucoup le joint en ajoutant à l'emboîtement un recouvrement qui empêche toute espèce d'infiltration.

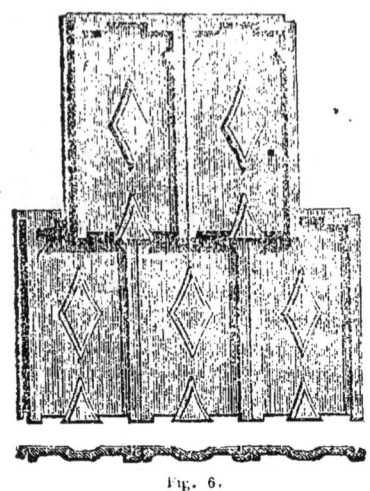

Fig. 6.

Les tuiles sont fabriquées soit à la main, soit à la machine. Tout ce que j'ai dit de la préparation des terres à briques s'applique aux terres à tuiles, mais il est important ici de prendre des soins bien autrement grands, puisque le moindre grain de chaux, la moindre fissure seront autant de causes de destruction de la tuile, puisque les éléments mal mêlés ou en fragments trop gros seront une cause de porosité ou de manque de solidité.

Moulage à la main. — La terre préparée est fournie au mouleur qui la découpe en tranches à peu près égales, minces, et dont chacune fournira une tuile. Il la jette dans le moule qui est un simple châssis rectangulaire en bois ou en métal ayant les dimensions, plus la retraite de la tuile à produire. Il passe la *plane* pour enlever l'excédant de terre et lève son moule, de sorte que la galette de terre reste sur la table qu'il a eu le soin de sabler pour empêcher l'adhérence.

Cette tuile est enlevée par un ouvrier ou porteur et portée au *ployeur* qui lui donne la légère courbure qu'elle doit avoir. Pour cela on l'introduit dans un moule généralement en métal qui est garni d'un fond ayant cette courbure. Il y introduit la tuile, la presse avec les mains, refoule le crochet dans un trou du fond, rebouche avec de la terre nouvelle le vide laissé à la place du crochet, puis démoule et repasse la tuile à un porteur qui l'emporte au séchoir. Au bout de sept à huit jours la terre est rebattue sur un calibre avec une batte en bois ; les bavures sont coupées et les arêtes dressées. On remet au séchoir. En dix à quinze jours les tuiles sont complétement sèches ; mais, pour n'être pas pris au dépourvu, il faut que le séchoir présente au moins une capacité de quinze jours de travail.

La fabrication à la main ne produit pas assez et ne donne pas assez de perfection dans le moulage ; mais il serait impossible de mouler ainsi les tuiles à emboîtement qui doivent présenter des arêtes vives et saillantes et une régularité parfaite. On a cherché un moyen meilleur, et les procédés mécaniques imaginés rentrent tous en deux grandes classes :

Le moulage en terre molle ;

Le moulage en terre dure.

Dans le premier, la terre, parfaitement travaillée et homogène, a la consistance de la terre à briques un peu ferme, est comprimée dans un moule, renversée sur une planchette qui, tout en permettant l'accès de l'air sur toutes les faces, doit soutenir la tuile dans toutes ses parties et empêcher la déformation pendant

tout son retrait, qu'elle ne doit pas gêner, et jusqu'à dessiccation complète, puis elle est portée au séchoir, soit après avoir été ébarbée des bavures, soit telle quelle.

Les moules sont en plâtre humide ou en métal qu'on graisse à chaque nouvelle tuile. Ce procédé a l'avantage de donner des produits extrêmement homogènes puisque la terre a pu être travaillée avec soin, moulés avec la plus grande netteté, très-solides. Il facilite les mélanges des diverses terres; mais il exige un matériel de planchettes très-considérable, des séchoirs très-vastes, une grande surveillance dans la conduite de la dessiccation pour éviter les fentes, etc. Les moules en plâtre sont les meilleurs, car il n'y a que sur eux que la terre n'adhère pas et ils permettent un démoulage rapide. Les moules en fonte graissée sont au moins aussi coûteux que ceux en plâtre; le démoulage est lent et la manœuvre de graissage empêche une grande production.

C'est le procédé qui convient le mieux aux grands établissements.

Dans le moulage en terre dure la terre préparée avec grand soin, mais généralement sans trempage, est amenée à l'état de pâte très-dure, puis fortement comprimée dans des moules en métal. On démoule sans planchettes, la tuile peut out de suite être maniée sans crainte de déformation; on l'ébarbe et on la porte aux séchoirs. Ce procédé donne il est vrai des produits un peu moins beaux que les précédents, mais il a l'avantage de ne pas exiger de planchettes, de ne demander que des séchoirs restreints, puisque la quantité d'eau à éliminer est peu considérable, de donner des produits fortement comprimés et par conséquent résistants et peu poreux, de ne pas demander de surveillants aussi exercés pour conduire la dessiccation. C'est celui qui convient le mieux aux tuileries de moyenne importance.

Moulage en terre molle. — Les presses à tuiles en terre molle sont très-variées. La plus usitée et en même temps la plus ancienne est la presse à vis. Elle se compose de deux jumelles rabotées en fonte, portées sur un pied commun et sur lesquelles peut glisser un chariot raboté à sa partie inférieure, et qui porte dessus un moule en plâtre, rattaché au chariot par un axe formant charnière. Le mouleur met sur le moule une plaque de terre qui couvre tout le moule ou à peu près et qui a une épaisseur suffisante pour fournir la tuile avec le moins de bavures possible, puis il pousse le chariot jusque sous une arcade verticale en fonte qui supporte l'écrou d'une grosse vis à plusieurs filets. La vis est terminée à sa partie inférieure par un contre-moule en plâtre qui est guidé dans sa marche par des oreilles en fonte qui embrassent les deux jambes rabotées de l'arcade; à la partie supérieure est un grand levier à deux branches terminées par des contre-poids, au moyen duquel l'ouvrier peut imprimer un mouvement de rotation à la vis dans un sens ou dans l'autre, et, par suite, faire monter ou descendre le contre-moule. Il faut donner deux ou trois coups de balancier pour bien faire aller la terre dans tous les creux du moule.

Le prix de revient du moulage à cette machine, sur laquelle je ne m'étendrai pas davantage, est le suivant, qui se rapporte à la tuile à emboîtement ordinaire, qui se paye, suivant les localités, aux deux ouvriers nécessaires à servir la machine, de 5 à 7 fr. par mille. Une presse peut mouler de 15 à 1800 tuiles par jour à trois coups de balancier.

Par journée de 11 heures.

Moulage de 1600 tuiles à 7 fr. 11 f 20
Nettoyage, 2 gamins. 3 00
Pour mettre les plaques, 1 gamin. 1 50
Pour porter les tuiles moulées au séchoir, 4 gamins. . . . 6 00
 —————
 21 70

Soit pour 1000 tuiles, 13 fr. 60 c.

La vraie machine à tuiles en terre molle est la machine de MM. Schmerber frères, constructeurs à Talgosheim près Mulhouse (Haut-Rhin). J'en donne le dessin planche 232.

Voici le fonctionnement de cette machine. L'arbre A, qui est commandé par la poulie et qui porte deux volants B, communique le mouvement par un pignon et une roue à l'arbre C; celui-ci est muni d'une came D garnie d'acier, agissant sur le galet en acier fondu E, qui se trouve placé dans le porte-moule F. La descente de ce dernier est ralentie de plus en plus vers le bout de la came afin de donner à la terre excédante le temps de s'échapper d'entre les moules supérieurs et inférieurs G et H. Le moule inférieur H est fixé sur un porte-moule inférieur à cinq faces, fixé sur l'arbre I. Pendant le temps du moulage de la tuile, ce porte-moule est immobile, fixé qu'il est par le verrou K arrêtant le plateau d'enclanchement L. C'est pendant ce temps que l'ouvrier pose la planchette sur la tuile précédemment moulée qui se trouve devant lui, et qu'un deuxième ouvrier, qui se trouve de l'autre côté, dépose sur le moule une galette de terre pour une nouvelle tuile. Dès que la pression est finie, le porte-moule supérieur F est relevé au moyen de l'excentrique M, agissant sur le galet a qui est au bout du levier N. Ce levier est calé sur l'arbre O qui porte le levier P dont le bout actionne le porte-moule pendant le relevage. Quand ce mouvement est près d'être achevé, une petite came b vient déclancher le verrou K. La courroie qui réunit les deux poulies à gorge Q et R, est à ce moment tendue au moyen d'une partie renflée c située sur la poulie Q, et provoque le mouvement de rotation de l'arbre I. Mais la petite came b a de nouveau lâché le verrou K qui retombe dans une nouvelle encoche du plateau d'enclanchement, et le porte-moule inférieur se trouve de nouveau fixé après avoir décrit un cinquième de tour. L'ouvrier enlève alors la tuile précédente qu'il a suivie pendant le mouvement, en maintenant appliquée contre elle la planchette.

Un frein puissant, à portée de l'ouvrier, embrassant une jante de l'un des volants, permet un arrêt instantané de la machine. Des plaques de sûreté sur lesquelles pose l'arbre I au moyen des vis de réglage d, garantissent les bâtis contre l'éventualité d'une pression accidentelle trop forte. Les moules sont constitués de manière à ce que la tuile ne reste pas accrochée au moule supérieur. La force prise par la machine est d'un cheval et demi.

Les moules sont en plâtre maintenu dans un encadrement en fonte boulonné sur le tambour à cinq faces. Ils doivent être changés deux fois par jour.

Les tuiles sont ébarbées de suite par des gamins et conduites aux séchoirs, ou menées immédiatement aux séchoirs où elles sont plus tard nettoyées à l'état demi-sèches par des femmes ou des gamins.

Ces machines sont généralement desservies par des chaînes sans fin qui amènent la terre et enlèvent les tuiles. Elles peuvent mouler de 4,500 à 5,000 tuiles par journée de onze heures. Le prix de revient de la main-d'œuvre est environ celui-ci:

Pour 4500 tuiles par jour de 11 heures.

4 hommes à 3 fr. 50..	14f 00
6 gamins pour nettoyage à 1 fr. 50.	9 00
8 gamins pour enlever les tuiles et apporter les planchettes, à 1 fr. 50.	12 00
	35 00

Soit pour 1000 tuiles, 7 fr. 77 c.

Le prix de la machine à tuiles avec un jeu de moules est de 5,500 fr.
Les moules de rechange ajustés sur la machine valent 90 fr. les 100 kilog.

La paire de matrices en fonte pour le contre-moulage des moules en plâtre vaut 140 fr.

Dans le moulage des tuiles en terre molle il faut bien noter que la tuile doit présenter, au milieu de sa surface plane, une nervure ou une saillie (généralement en losange) qui la soutienne sur la planchette ; ensuite, que les tuiles doivent toujours être renversées sur leur face extérieure afin que les crochets ne gênent pas quand on tire les briques au séchoir.

Moulage en terre dure. — Les machines à mouler en terre dure sont également très-nombreuses. Les meilleures, les seules dont je parlerai d'ailleurs sont, à mon avis, celles de MM. Boulet frères, constructeurs mécaniciens, 74, rue d'Allemagne, à Paris, et dont j'ai déjà signalé les cylindres préparateurs.

La terre préparée est versée dans les trémies d'une machine à étirer (fig. 1, pl. 231), qui n'est autre chose qu'une machine à briques creuses sans couvercles des boîtes, et où la conduite des pistons est faite par un excentrique. La terre sort sous forme de galettes très-dures qui peuvent se manier sans crainte, et qu'on peut couper sur le tablier à la longueur nécessaire pour former les tuiles. Cette machine pèse 1,200 kilog. et coûte 2,000 fr. La poulie fait cent tours ; il faut quatre enfants de seize à dix-huit ans pour la servir. Elle peut produire par jour 6,000 galettes dont chacune fournit une tuile.

Les galettes sont portées près de la presse (fig. 4, pl. 231). Elle se compose d'un banc en fonte sur lequel sont placés des rails sur lesquels on peut faire glisser des chariots en fonte, portant chacun leur moule et le contre-moule, et les amener au milieu sous un plateau qu'un excentrique fait descendre et qu'un contre-poids relève. On ramène le moule après la pression, on retire la tuile qui est assez ferme pour pouvoir être maniée à la main sans crainte aucune de déformation, on l'ébarbe de suite et on l'emporte au séchoir.

Une machine à deux moules peut, dans une journée de dix heures, fournir de 4,000 à 4,500 tuiles, système Boulet. Le prix de revient est :

Pour 4000 tuiles par jour de 10 heures.

Façon des galettes, 4 gamins à 2 fr. 50	10f	00
Moulage des tuiles, { 2 hommes à 3 fr. 50.	7	00
{ 2 gamins à 2 fr.	4	00
	21	00

Soit 1000 tuiles, 5 fr. 25 c.

Cette presse pèse environ 1,200 kilog. et coûte 1,700 fr.

MM. Boulet frères construisent pour les petites usines des machines (fig. 5, pl. 231) qui portent à la fois la machine à étirer et la presse. Elles pèsent 1,600 kilog. environ et coûtent 2,200 fr. Elles peuvent mouler de 2,000 à 2,500 tuiles.

Les machines Boulet exigent peu d'entretien et peuvent facilement être manœuvrées par des ouvriers peu exercés. Les excellents résultats qu'elles donnent en même temps en ont répandu partout l'emploi.

Cuisson des tuiles. — Tous les fours voûtés à cuire les briques conviennent pour cuire les tuiles, mais les soins à apporter sont bien plus grands ; en effet, les tuiles mal cuites sont poreuses et gélives ; les tuiles trop cuites n'ont plus les mêmes dimensions que les autres, elles sont gauches et quelquefois cassantes. Il faut donc en général, dans l'enfournement des tuiles, ne pas les mettre directement au-dessus du foyer, et les en séparer par quelques rangs de briques.

C'est surtout dans l'enfournement des tuiles à emboîtement qu'il faut prendre les plus grandes précautions. Il faut compter que par suite des briques du bas,

de celles qu'on est obligé de mettre entre les rangs de tuiles, des vides, etc., on ne peut pas mettre plus de 150 tuiles, format Gilardoni ou Muller, par mètre carré de four. Les fours les meilleurs ne doivent pas avoir plus de 25 à 30 mètres cubes de capacité; ceux à grande grille sont les plus commodes. On brûle, suivant la qualité de la terre et de la houille, pour ces grandes tuiles, de 1000 à 1200 kilogrammes de houille par 1000 tuiles.

Les fours accolés de MM. Gilardoni et Muller ont permis, en utilisant la chaleur d'un four en grand feu à faire le petit feu du four suivant et à sécher le troisième, de réaliser une économie très-sensible sur cette quantité de combustible.

Les fours de M. Martin, de Marseille, ont encore amélioré ce résultat; mais les seuls qui permettront, par un chauffage méthodique, d'utiliser toute la chaleur contenue dans le combustible, sont ceux de M. Hoffmann et Licht, que j'ai décrits, ceux de M. Hamel ou ceux basés sur les mêmes principes. Un certain nombre de tuiliers hésitent à adopter ces fours; ils craignent des accidents dans la cuisson, ils redoutent la place perdue par suite des cheminées qu'on doit ménager pour jeter le combustible, et qu'il faut forcément faire en briques à cause de la dégradation inévitable due au contact du charbon enflammé. On voit de suite que la première objection est sans valeur, car ces fours représentent la plus grande régularité dans les variations de température des produits qu'ils contiennent, et l'on n'a pas à redouter ici les refroidissements trop brusques comme dans les fours ordinaires. La deuxième raison, qui est la plus considérable, perd néanmoins de son importance si on réfléchit au cube souvent énorme qu'on est obligé d'employer en briques dans les fours ordinaires pour empêcher l'action trop directe du feu sur les tuiles.

L'arête supérieure du toit, suivant laquelle se rencontrent les deux pans de la couverture, est couverte par des tuiles de formes spéciales appelées *faîtières*, et qui ont généralement la forme d'un demi-cylindre. Elles peuvent êtres placées à la suite les unes des autres, avec ou sans recouvrement. Il en est de même des *arêtiers* ou petites faîtières qui couvrent les intersections des pans de couverture des bâtiments dont le comble est disposé avec croupes.

Les faîtières et les arêtiers sont généralement moulés à la main dans des moules en plâtre où on applique une *croûte* ou feuille de terre de l'épaisseur de la pièce à mouler, et qu'on fait pénétrer dans tous les détails du moule en pressant à la main ou avec une éponge. La croûte est coupée sur une masse qui doit être bien homogène si on veut que la pièce vienne sans défaut. On démoule sur une planchette. La dessiccation doit être faite très-lentement; et il faut que la terre soit assez fortement dégraissée si on ne veut pas voir la faîtière gauchir ou se fendre à la dessiccation ou au four. Les courants d'air dans le séchoir doivent être évités avec grand soin.

Quelquefois, on moule les faîtières à la machine, avec des moules convenablement disposés et la même terre que pour les tuiles.

Une application des tuiles, qui a pris dans ces dernières années une très-grande importance, est l'établissement des chaperons de murs de clôture. Les murs sont ainsi parfaitement protégés contre la dégradation due aux agents atmosphérique, et en même temps cette sorte de couverture saillante sur les deux faces du mur produit le meilleur effet. Je donne ci-contre (fig. 7) la figure d'un

Fig. 7.

chaperon de mur en tuiles avec faîtières spéciales, système de M. Muller, 6, rue Impériale, à Ivry.

Ce qui se rapporte à la plastique et aux émaux a été développé dans les chapitres si remarquables que MM. Jaunez ont consacrés à l'étude des produits céramiques, et je n'ai pas à y revenir.

Je vais dire quelques mots de la fabrication des produits réfractaires, fabrication si importante au point de vue de tant d'industries.

Produits réfractaires.

Beaucoup d'industries exigent, soit pour la préparation physique des corps qu'elles travaillent, soit pour produire certaines réactions, l'emploi de températures élevées, qu'on développe dans des fours ou appareils convenablement disposés. On appelle *matériaux réfractaires* ceux qui, à ces températures élevées, résistent à l'action des corps avec lesquels on les met en contact, et qui se prêtent par conséquent à la construction de ces fours ou appareils de chauffage. Les *produits réfractaires* sont les matériaux réfractaires artificiels; ce sont les plus employés.

La qualité réfractaire, et c'est une chose dont il faut bien se pénétrer, est donc bien loin d'être absolue ; elle est relative à l'opération qu'on veut faire. Tel corps, tel mélange, qui est réfractaire pour une opération déterminée, peut cesser de l'être dans une autre.

La base de la fabrication des produits réfractaires est *l'argile plastique*, c'est-à-dire le silicate d'alumine hydraté, ne renfermant aucun corps étranger, si ce n'est de la silice ou de l'alumine en excès. La position géologique de cette argile est d'avoir été déposée au-dessous des terrains tertiaires de toutes les époques et au-dessus des terrains crétacés. On trouve cependant dans les terrains houillers, au milieu des schistes argileux, des lits d'argiles qui ont les caractères des argiles plastiques, mais qui ne sont en général ni aussi délayables, ni aussi malléables que les argiles supérieures aux terrains crétacés. Elles se présentent ordinairement en amas à peu près lenticulaires et ellipsoïdes allongées, presque jamais en stratification régulière, étendue, interposée entre les strates d'autres roches, mais généralement aussi presque superficielle ou recouverte de terrains sédimentaires. Leur exploitation peut rarement être suivie avec régularité en raison de leur disposition en nodules ellipsoïdes, comme disposés dans des bassins et qui retiennent les eaux et gênent encore par là l'exploitation.

Les argiles les plus réfractaires, sous l'action de la *chaleur seule*, ne sont ni celles qui renferment le plus de silice libre, ni celles qui renferment le plus d'alumine. D'après Brongniart, les argiles plastiques les plus ramollissables sont celles dont la composition est comprise entre

$Al^2O^3, 2 SiO^3$ soit 29,5 d'alumine pour 70,5 de silice.
et $Al^2O^3, 3 SiO^3$ soit 22,0 alumine pour 78,5 silice.

L'argile type, le silicate pur

$2 Al^2O^3, 3 SiO^3$, soit 42,58 d'alumine pour 57,42 de silice, serait le plus résistant.

PRODUITS RÉFRACTAIRES.

Voici les compositions de 3 argiles réfractaires célèbres :

	DE STOURBRIDGE.	D'ANDENNES.	DE DREUX.
Eau..........................	10.30	18	12
Silice.........................	63.20	51	50.60
Alumine......................	23.30	27	35.28
Chaux........................	0.73	2	»
Protoxyde de fer (FeO)........	1.80	»	»
Sesquioxyde de fer (Fe^2O^3).....	»	2	0.40

Les argiles réfractaires fraîches sont onctueuses et polissables à l'ongle. Sèches, elles sont tenaces et happent à la langue. Leur couleur est variable, blanc, rose, gris ou noir; mais elle doit être uniforme, sans marbrures. La cassure doit être d'un grain très-régulier et d'une couleur uniforme. Les blanches peuvent renfermer un peu de chaux; il faut bien vérifier si elles ne font pas effervescence aux acides, ce qui indiquerait du carbonate de chaux.

Les modes d'essai qu'on a proposés pour les argiles réfractaires sont très-nombreux; mais en général ils ne conduisent à rien. La meilleure marche à suivre est de faire une analyse chimique et d'y doser avec soin les alcalis, la chaux et la magnésie: les oxydes de fer [1], etc. La terre qui renferme le moins de ces corps étrangers sera probablement la plus réfractaire.

On fait alors une brique de la terre à essayer, et on l'emploie dans les conditions auxquelles les produits réfractaires doivent résister. Si on ne peut faire cet essai, on fait avec la terre un certain nombre de petits creusets qu'on chauffe au chalumeau à gaz de Schlœsing, autant que possible à la température qu'on doit atteindre plus tard, et en plaçant dans ces creusets les corps auxquels on devra résister.

Il faut remarquer qu'à l'exception des silicates alcalins qui sont fusibles, de quelques silicates métalliques qu'on ramollit, la plupart des silicates simples sont, pour ainsi dire, infusibles; mais que les silicates multiples, dont la haute température détermine la formation entre les divers corps en présence, sont en général fusibles et forment de véritables verres. C'est ainsi que les alcalis, la chaux, les oxydes de fer, de cuivre, de plomb, de zinc, etc., les cendres des combustibles attaquent les produits réfractaires. Que l'un ou l'autre corps joue le rôle de fondant par rapport à l'autre, peu importe; mais si on fournit d'une manière continue les éléments d'un silicate double qui puisse se former à la température qu'on atteint, le produit réfractaire sera rongé en peu de temps et coulera sous forme de verre.

Les produits réfractaires ne doivent ni fondre ni se ramollir; ils doivent résister sans éclater aux écarts de température; ne pas prendre de retraite à la température à laquelle on les porte; ne pas s'écraser sous le poids de la construction qu'ils forment et des matières qu'elle contient; ne pas se combiner facilement à ces matières.

Pour obtenir ces qualités, de même que, dans la fabrication des briques ordinaires, l'argile doit être amenée à un état qui permette un moulage facile, une dessiccation rapide, etc., et comme les argiles réfractaires sont très-grasses, il faut les mélanger d'une proportion souvent considérable de matières dégraissantes qui atteint et souvent dépasse les 2/3 de la masse totale. Le choix des

[1]. Le protoxyde est plus dangereux que le sesquioxyde.

matières qu'on emploie dans ce but est des plus importants ; car il peut, s'il est mauvais, déterminer les plus graves accidents. Il faut qu'il maintienne toutes les propriétés que j'ai énumérées au paragraphe précédent, et on voit de suite que les corps susceptibles de donner avec l'argile des silicates multiples doivent être exclus si la température à laquelle on doit résister atteint ou dépasse celle qui détermine la formation de ces silicates. Les plus favorables sont :

La silice,
L'alumine,
Les argiles cuites ou *ciments*,
Les corps inertes.

La silice, qui est très-employée, donne de bons résultats ; mais il faut la proscrire quand l'action que doivent subir les produits réfractaires est basique. L'alumine, peu employée à cause de sa rareté, le serait dans le cas contraire. Les argiles cuites ont le très-grand avantage de n'introduire dans la masse aucun élément nouveau ; donc si on a trouvé une argile réfractaire dans des conditions données, si on en cuit une partie, qu'on la pulvérise et qu'on la mélange comme matière dégraissante à l'argile, les produits moulés et cuits, ne renfermant en somme que de l'argile convenable, résisteront parfaitement.

Parmi les corps inertes, le plus remarquable, et dont l'emploi s'est beaucoup étendu dans ces dernières années, c'est la plombagine. La plombagine, qui est du carbone presque pur, ne se combinant pas aux différents corps, donne des produits très-résistants ; la seule crainte serait de voir la masse brûler, mais l'argile d'agglomération qui est à la surface forme toujours avec les cendres un laitier qui vernit la surface, et empêche le contact de l'air.

L'état physique des matières qu'on emploie dans le mélange a une très-grande importance ; il a une action mécanique et un rôle chimique. Quand les matières antiplastiques sont très-finement divisées dans la masse, elles présentent une bien plus grande surface à l'action de combinaison, et peuvent ainsi contribuer à la destruction des produits. C'est ainsi qu'il faut, si on emploie la silice comme antiplastique de produits soumis à une très-haute température, préférer le quartz broyé en grains au sable finement divisé. Les gros grains, ou plutôt les grains moyens, ont un autre avantage : ils permettent mieux les dilatations que les éléments fins, et comme ils agrafent entre eux les divers éléments des pièces dans lesquelles ils forment comme une charpente intérieure, ils se prêtent à des variations plus nombreuses et plus brusques de température que les éléments fins. Mais ils ont l'inconvénient de rendre le moulage et le polissage plus difficiles ; de plus, de compromettre la solidité des pièces si on dépasse certaines limites.

La préparation des mélanges a, dans la fabrication des produits réfractaires, une importance capitale ; aussi il n'y a que pour les produits de qualité inférieure que les mélanges sont préparés comme je l'ai dit pour les briques ordinaires. Pour toutes les pièces soignées, il est nécessaire que les éléments soient parfaitement dosés et mélangés. On opère donc toujours sur les matières sèches, réduites en poudre (terre et antiplastiques).

Cette pulvérisation des matières peut s'opérer au moyen de meules, de moulins à noix, etc. Mais l'outil le plus convenable, tant pour les ciments, les silex que pour les argiles, est le broyeur universel de Carr, construit par MM. Wehyer, Loiseau et Cie, 15, avenue Parmentier, à Paris. C'est une des machines les plus ingénieuses qu'ont ait imaginées et des plus simples ; j'en donne ci-contre le dessin (fig. 8). Il se compose de trois cages concentriques à barreaux de fer tournant à grandes vitesses, celle du milieu en sens contraire des deux autres.

Par une trémie, on jette dans la cage du milieu les matières à pulvériser; elles subissent contre les barreaux un premier choc, et passant à travers ces barreaux, elles rencontrent ceux de la deuxième cage, qui tournent en sens inverse, puis

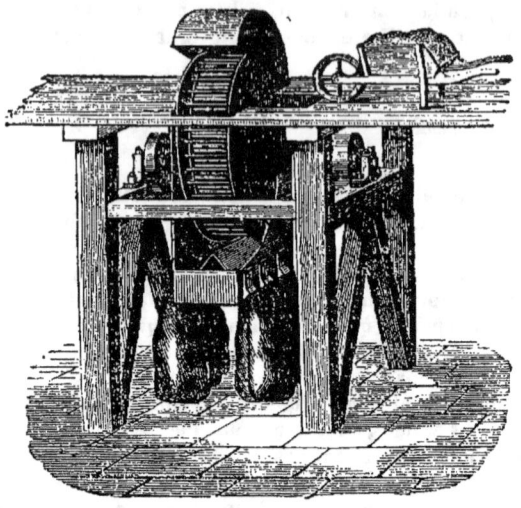

Fig. 8.

ceux de la troisième, encore en sens contraire; elles tombent alors dehors en poudre dont on fait varier la grosseur des grains en faisant varier les nombres de tours. Cet appareil, faisant ventilateur dans son enveloppe, empêche toute espèce de la poussière, qui rend si pénible et si dangereux le service des autres broyeurs. Avec quatre chevaux seulement de force, il produit 8 à 10 tonnes de poudre à l'heure, chiffre dont la plupart des autres instruments n'atteignent souvent pas la dixième partie.

Les matières broyées sont mélangées d'abord à sec, puis passées à deux ou trois reprises au tonneau malaxeur. Pour les pièces fines et qui doivent présenter une grande résistance, rien ne peut remplacer le marchage, qui, répété huit ou dix fois, donne à la terre *un corps* et *des qualités* dues probablement au corroyage par petites parties que donne le pied, et que les malaxeurs ne lui font pas acquérir. La terre abandonnée à l'état de pâte, et après malaxage, pendant cinq ou six semaines dans un lieu où son degré d'humidité ne varie pas, gagne encore en bonté par suite de cette action de pourrissage encore mal appliquée, et dont j'ai déjà parlé.

Le moulage des produits réfractaires se fait, pour les briques et les pièces, en pâte dure et en pâte molle. Ce dernier procédé exige une dessiccation plus longue et n'est pas applicable à toutes les formes de pièces; mais il donne des arêtes plus vives, une plus grande certitude que les produits ne renferment pas de vents, de manques de soudure entre les divers morceaux qu'on jette dans le moule.

La cuisson se fait généralement à température plus élevée que celle des argiles ordinaires. Elle doit être telle pour les pièces qui sont destinées à la construction des grands appareils, qu'aucun retrait ne se produise plus à la température d'emploi, ce qui pourrait amener des dislocations désastreuses; mais pour les pièces, destinées aux petits fourneaux, il vaut mieux ne pas trop cuire. En effet, la

PRODUITS RÉFRACTAIRES.

cuisson, en faisant prendre à l'argile crue son retrait, la resserre sur les matières antiplastiques, et diminue *le jeu* entre les diverses parties de la masse, et cela d'autant plus que la température sera plus élevée. La pièce résistera donc moins bien dans ce dernier cas aux premiers feux et aux variations de températures.

Tous les fours voûtés peuvent servir à cuire des produits réfractaires; mais les fours ronds sont les plus commodes et les plus faciles à conduire. La durée de la cuisson est plus considérable que pour les briques ordinaires, et la quantité de combustible est de 35 p. 100 environ du poids des matières enfournées. On peut, pour le calcul des fours, se baser sur les nombres que j'ai donnés pour les fours ordinaires.

Les mélanges sont très-variables, suivant les terres qu'on a à sa disposition et le but qu'on se propose. Il est donc complètement inutile, en général du moins, de chercher à calquer les mélanges qui réussissent à un endroit; si on n'a pas exactement les mêmes matériaux, c'est généralement peine perdue. Donc si je donne les indications de quelques mélanges, ce n'est pas comme indication absolue, mais seulement comme jalons, qui peuvent aider dans le commencement d'une fabrication :

Andennes, briques de 1re qualité.......
- 3 volumes de terre crue.
- 3 — terre calcinée en grains.
- 6 — terre calcinée en farine.

Andennes, briques de 2e qualité........
- 3 volumes de terre crue.
- 3 — terre calcinée en grains.
- 3 — terre calcinée en farine.

Andennes, cornues à gaz..............
- 3 volumes de terre crue.
- 6 — terre calcinée en grains.

Bollène (Vaucluse), briques de 1re qualité.
- 2 volumes de terre crue.
- 5 — terre calcinée.

Bollène (Vaucluse), briques de 2e qualité.
- 3 volumes de terre, 2e choix.
- 2 — sable quartzeux.

Creuset à fondre de M. Juleff de Redruth (Cornouailles)...................
- Argile de Teignmouth................. 1
- Argile de Poole..................... 1
- Sable du mont Saint-Agnès (Cornouailles). 2

Creusets de verrerie dans la Bavière orientale........................
- Vieux creusets broyés en grains........ 10
- Quartz calciné..................... 8
- Coke broyé........................ 2
- Argile de Memmingen................ 4
- Argile de Passau................... 8

Cazettes de Sèvres...................
- Vieux débris broyés................. 6
- Argile crue d'Abondant.............. 4

Creusets à zinc des usines de la Vieille-Montagne (Belgique)..............
- Sable argileux d'Ampsin............. 6
- Sable blanc d'Andennes.............. 2
- Crawe (argile, 2e qualité) calcinée..... 2
- Débris de creusets.................. 4
- Terre de Tahler, crue............... 3
- Crawe, crue....................... 4

CHAPITRE DEUXIÈME (1)

DES POTERIES

EMPLOYÉES DANS LA CONSTRUCTION DES BATIMENTS,

Par M. **J. N.**, Conducteur des Ponts et Chaussées.

(Planche VII.)

§ I^{er}. DES POTERIES EN GÉNÉRAL.

L'usage des poteries dans les bâtiments n'a pris un essor un peu marqué que depuis une trentaine d'années. Avant cette époque, les constructeurs qui nous ont précédés n'employaient guère d'autres poteries que le tube cylindrique de 0m,25 de diamètre, qu'ils appelaient *pot à revêtir* et qui leur servait particulièrement pour les chutes d'aisances : ils connaissaient, il est vrai, une espèce de pot creux dont nous parlerons plus loin, mais seulement par tradition et parce qu'ils le retrouvaient de temps en temps dans la démolition des voûtes gothiques, dont la construction était alors complétement abandonnée.

Leurs cloisons n'étaient le plus souvent que des petits murs un peu plus minces que les autres ; rarement des parois en briques de champ ou en plâtre, pour lesquelles ils éprouvaient une juste répugnance, à cause de la perméabilité qu'elles présentent au son. Leurs tuyaux de cheminée étaient d'énormes conduits en languettes de plâtre dites languettes pigeonnées.

Tout cela était lourd et massif et avait deux inconvénients principaux : celui d'occuper beaucoup de place, et celui de coûter beaucoup d'argent.

Les constructeurs d'aujourd'hui s'évertuent à parer à ces deux inconvénients ; et s'ils n'y ont pas encore complétement réussi, je crois qu'ils y arriveront bientôt, grâce aux expériences que provoque l'emploi des poteries.

Voyons donc ce que notre époque a déjà produit à cet égard, en commençant par les cloisons et en continuant par les tuyaux de cheminée.

(1) Ce chapitre est emprunté au Portefeuille des Ponts et Chaussées, publication mensuelle très-estimée des Ingénieurs et des constructeurs.

§ II. DES POTERIES EMPLOYÉES POUR CLOISONS.

On a dit depuis longtemps que le progrès amène le progrès. On en trouve une preuve de plus dans l'invention des poteries modernes, car ces poteries doivent précisément naissance à une autre invention beaucoup plus importante, celle des planchers en fer.

Les premiers essais de planchers en fer ont eu lieu de 1822 à 1825. On les faisait alors au moyen de fermes composées que l'on plaçait à des distances beaucoup plus grandes que les fers à T d'à présent.

Comme il fallait trouver moyen de remplir les intervalles de ces fermes en matériaux légers pour ne pas trop les charger, on se souvint du pot creux que l'on avait retrouvé dans la démolition des voûtes gothiques, et l'on mit en usage un pot conique qui lui ressemblait beaucoup, et dont nous donnons le dessin fig. 1, 2, 3, 4, *planche* VII.

On reconnut bientôt que ce pot avait l'avantage d'intercepter le son à cause de la couche d'air qu'il renfermait, et l'on crut dès lors avoir résolu le problème des cloisons sourdes que l'on cherchait depuis longtemps. On essaya d'employer ces pots en cloisons, en les posant horizontalement et en les assemblant tête-bêche entre des huisseries, comme l'indique la fig. 5 ; mais la difficulté de les poser d'une manière stable fit songer à d'autres combinaisons.

On inventa un pot rond qui eut, pendant un temps, quelques succès. Ce pot, que l'on désigne encore sous le nom de *tabatière*, et dont nous donnons le dessin dans les fig. 6, 7, 8, se plaçait un peu mieux que le pot conique, et cependant il ne se plaçait pas encore très-bien, car il ne devait sa stabilité qu'à la résistance des huisseries qu'on était obligé de faire beaucoup plus fortes. On continua donc encore les essais par la production de divers autres systèmes.

Les uns imaginèrent de faire des carreaux en plâtre creux ; mais ils ne présentaient pas de solidité.

D'autres mirent en usage les cloisons doubles en plâtre, qui avaient bien leur mérite. Ces cloisons se faisaient comme les cloisons légères ordinaires, mais avec cette seule différence qu'au lieu d'un seul remplissage en planches hourdé des deux côtés, on avait deux remplissages isolés d'environ 4 centimètres l'un de l'autre, qui présentaient un vide entre eux, et qui n'étaient hourdés qu'à l'extérieur ; quelquefois on remplissait l'intervalle entre les deux remplissages avec du foin ou des débris de laine, ce qui augmentait considérablement l'insonorité.

Nous présentons, fig. 9, le détail d'une de ces cloisons, qui fait voir qu'on pouvait les faire dans 12 centimètres d'épaisseur ; c'était donc 4 centimètres que l'on perdait, il est vrai, sur l'épaisseur des cloisons ordinaires ; mais on avait l'avantage d'obtenir des cloisons à la fois légères et solides, et parfaitement insonores. Ces cloisons coûtaient à peu près moitié en sus de plus que les cloisons ordinaires ; on en a abandonné l'usage, on ne sait pas trop pourquoi, car il paraît douteux que ce qu'on leur a substitué, et dont nous allons rendre compte, vaille beaucoup mieux.

Aujourd'hui, tous les modes de cloisons dont nous venons de parler sont complétement détrônés par la brique creuse, que l'on appelle du nom de son inventeur, *brique Borie*.

Cette brique est un parallélipipède rectangle de terre cuite, percé dans le sens de sa longueur de trous tubulaires et dont on comprendra mieux la forme en voyant les deux dessins, fig. 10 et 11, que nous donnons ici. On en fait de bien d'autres dimensions que celles indiquées dans ces dessins ; mais c'est toujours le même système, de manière qu'en voyant ces exemples, on peut parfaitement se représenter tous les autres.

Les trous ont généralement de 22 à 26 millimètres de côté et les parties pleines de 9 à 10 millimètres d'épaisseur, de sorte qu'en tenant compte des languettes costières, on trouve que la superficie des vides est à peu près égale à celle des pleins, ou que cette brique doit peser la moitié de la brique ordinaire.

Cette brique est très-solide ; malgré ces intervalles, et en considérant sa légèreté, on voit qu'elle présente beaucoup d'avantages pour les cloisons posées sur plancher, pour les hourdis de planchers en fer et en général pour toutes les constructions qui ne sont que de simples remplissages ; elle a aussi l'avantage d'être très-peu perméable à l'humidité et de rendre de très-grands services dans tous les endroits où l'on veut éviter cet écueil ; c'est enfin une conquête heureuse de notre époque et qui est appelée à prendre un rang honorable parmi les inventions modernes.

Cependant, il ne faudrait pas, dans un de ces excès d'engouement si communs à l'esprit français, s'en exagérer l'importance outre mesure : on ne pourra guère juger son vrai degré d'utilité que quand on l'aura expérimentée pendant un certain temps.

Du reste, malgré son brevet, dont on lui conteste la valeur, l'inventeur Borie a déjà des concurrents qui prétendent tous avoir trouvé des perfectionnements plus ou moins grands.

Nous citerons entre autres la maison Chevalier Bouju, qui fait une brique dont nous donnons le dessin fig. 12, et qui diffère de celle Borie en deux points principaux : d'abord en ce que les vides sont plus grands proportionnellement aux pleins, et en second lieu, en ce que les angles sont arrondis. Il est vrai que la grandeur des vides doit augmenter l'insonorité, tout en diminuant la pesanteur, et que les angles arrondis donnent l'avantage de pouvoir enfoncer des clous dans les cloisons faites avec cette brique ; mais ces divers avantages ne s'obtiennent qu'aux dépens de la solidité, qui est moins grande.

Remarquons encore que les cloisons en brique Borie et toutes celles qui lui font concurrence, ont le désavantage commun de coûter plus cher que les cloisons en plâtre, dites cloisons légères, et même que les cloisons doubles, dont nous avons parlé précédemment.

Ainsi donc, malgré tous les efforts tentés jusqu'à ce jour, on n'est certainement pas arrivé au dernier mot de la perfection, en ce qui concerne les cloisons. Voyons maintenant ce qu'on a obtenu jusqu'à ce jour, en ce qui concerne les tuyaux de cheminée.

§ III. DES POTERIES EMPLOYÉES POUR CHEMINÉES.

Les tuyaux de cheminée sont de deux sortes : ceux noyés dans l'épaisseur des murs et ceux simplement adossés ; et comme ces deux sortes sont tout à fait distinctes l'une de l'autre, il est indispensable de les examiner séparément.

Tuyaux renfermés dans les murs.

Pendant que les constructeurs s'évertuaient à l'envi à chercher le moyen d'améliorer le système des cloisons, un architecte habile cherchait, de son côté, à améliorer les systèmes des cheminées et surtout de celles renfermées dans les murs ; ne se bornant pas à de simples théories, il se mit fabricant de terre cuite et inventa les briques qu'on a appelées de son nom, *briques Gourlier.*

Ces briques, dont on fait encore un assez fréquent usage, sont des espèces de quart d'ellipse coupées en parties inégales, afin de pouvoir en croiser les joints. Nous en donnons dans la figure 13 un spécimen qui les fera suffisamment connaître ; le croisement des joints se fait en renversant les assises de deux en deux, c'est-à-dire en mettant alternativement le même lit par-dessus et par-dessous.

L'invention de ces briques était certainement très-ingénieuse, comparée à ce qui se faisait avant ; cependant, elles avaient l'inconvénient de présenter un grand nombre de joints peu distants les uns des autres.

M. Fonrouge, métreur de bâtiments, qui est venu après, a perfectionné cette brique en la faisant d'une seule pièce et de manière que le joint ne se trouve pas dans l'intérieur du tuyau. De plus, il a trouvé le moyen de faire de ces mêmes briques obliques, de manière à se prêter au besoin aux dévoiements.

Nous donnons, fig. 14, 15, 16, des détails de ces briques, qui les feront suffisamment connaître.

Mais, malgré leur supériorité évidente, les briques Gourlier et les briques Fonrouge ne prennent pas encore dans la pratique le rang qu'elles devraient y occuper, parce qu'elles ont un inconvénient bien grand pour notre époque, essentiellement économe, celui de coûter cher. Beaucoup de constructeurs s'en tiennent encore aux anciens systèmes de doubles languettes en briques ordinaires, qui coupent les murs d'une manière bien fatale et augmentent beaucoup les chances d'incendie ; ils s'en tiendraient même encore aux languettes de plâtre, sans les prohibitions dont nous parlerons plus tard.

Tuyaux adossés aux murs.

Quant aux tuyaux adossés aux murs, on a employé pendant un certain temps l'ancien pot à revêtir qui n'avait que 25 centimètres de hauteur et qui était de forme un peu conique, de manière que le petit bout entrait dans le grand.

On l'a remplacé plus tard par le tuyau en plâtre que l'on faisait au moyen

d'un moule de bois ou de zinc, qui se montait au fur et à mesure que le tuyau se moulait autour.

Dans les premiers temps, ce tuyau présentait une certaine solidité, parce qu'on faisait les languettes avec beaucoup de soin et qu'on leur donnait une bonne épaisseur; mais il est arrivé de cette invention ce qui arrive de tant d'autres : on a fait petit à petit les parois tellement minces qu'il suffisait du moindre effort pour y produire des fissures, qu'il était presque impossible de boucher, surtout lorsqu'elles avaient lieu entre des tuyaux contigus ; de là résultaient des chances d'incommodités réciproques et des chances d'incendie telles, que l'autorité, alarmée à juste titre d'un pareil état, a fini par rendre une ordonnance portant prohibition des tuyaux en plâtre, tant adossés que de ceux noyés dans l'épaisseur des murs ; alors on est revenu à l'ancien tuyau de terre cuite, dont on a légèrement modifié la forme et qu'on a appelé le *boisseau*.

Le boisseau, dont nous donnons le dessin fig. 17, se fait aujourd'hui de forme rectangulaire, légèrement arrondie dans les angles. Il s'en fait de toutes grandeurs, mais celui qui est le plus communément employé est de 0m,19 de largeur sur 0m,23 de longueur; ils ont tous une hauteur verticale de 0,33; les parois extérieures sont légèrement cannelées, les bouts s'emboîtent les uns dans les autres à embrèvement, c'est-à-dire de manière que le bout inférieur présente une feuillure ayant la moitié de l'épaisseur de la poterie, et que le bout supérieur présente une languette réduite à la même épaisseur, d'où il résulte que quand une suite de tuyaux est posée, les assemblages sont tout à fait lisses, tant à l'intérieur qu'à l'extérieur, et ne présentent aucun bourrelet.

Ce tuyau a certainement quelques avantages ; sa forme presque quadrangulaire le rend plus facile à poser ; ses cannelures sont utiles pour agrafer le plâtre et l'empêcher de se décoller ; mais ces avantages sont achetés au prix de bien des inconvénients.

D'abord les rainures et les languettes d'embrèvement, étant réduites à la moitié de l'épaisseur de la poterie, se cassent presque toujours à la pose et donnent lieu à des fentes dangereuses. Ensuite les dévoiements deviennent très-difficiles et encore plus dangereux, parce que les bouts de tuyau étant toujours des parallélipipèdes rectangulaires, on ne peut obtenir ces dévoiements qu'en les inclinant les uns à l'égard des autres, ce qui établit un bâillement d'un côté du joint.

RÉSUMÉ.

En résumé, on peut voir par ce court aperçu que la construction des cloisons et celle des tuyaux de cheminée ont déjà fait de grands progrès depuis peu de temps, grâce aux expériences auxquelles a donné lieu l'introduction des poteries dans la construction des bâtiments ; mais pourtant on n'en est encore à cet égard qu'à l'état d'essai, et les divers modes trouvés jusqu'à présent ont besoin d'être améliorés. Cette amélioration aura certainement lieu, au fur et à mesure que les leçons de l'expérience rendront palpables, aux yeux de tous, les imperfections de chaque système, et que les brevets, qui s'opposent encore à de trop brusques modifications, seront expirés.

NOTE I.

Machine à tourner la terre.

Un fabricant de poteries d'Orléans, M. Archambault, a trouvé le moyen de substituer au tour à potier dont on se sert depuis plusieurs milliers d'années une machine à tourner la terre dont voici la description succincte :

Sur une table disposée comme celle d'un tour à potier ordinaire, on dispose un arbre vertical portant au niveau de cette table un mandrin destiné à recevoir les pièces, et, au-dessous, les poulies nécessaires à la transmission du mouvement. A un des angles de cette table s'élève un deuxième arbre vertical tourné, au long duquel peut glisser, au moyen d'un petit volant et d'une vis de rappel, un châssis formé de deux glissières perpendiculaires à l'axe et dans lesquelles marche, à l'aide d'un second volant et d'une seconde vis de rappel, un coulisseau auquel est adapté le porte-outil. Ce système permet donc de donner à ce dernier toutes les positions possibles au-dessus de la pièce à fabriquer.

Le porte-outil est composé d'un arbre glissant de haut en bas et tournant dans les deux branches supérieures et inférieures du coulisseau alésées à cet effet. En haut, il porte un anneau traversé par une corde passant sur deux poulies de renvoi et aboutissant à un contre-poids équilibrant l'arbre porte-outil muni de ses accessoires ; au milieu se trouve une manette saisie par l'ouvrier pour abaisser ou relever l'outil ; au bas, l'arbre est terminé par une coulisse horizontale dans laquelle on fixe, au moyen d'un boulon et d'un écrou, les outils dont la forme est réclamée par la pièce à exécuter.

Cela établi, l'ouvrier place sur le mandrin un moule en plâtre ayant, je suppose, la forme extérieure d'une assiette ; une balle de terre y est jetée et le porte-outil, muni d'une pièce de forme convenable, est amené sur cette balle pendant que l'arbre est mis en mouvement. Comme cet outil est excentré par rapport à l'arbre qui le porte, l'ouvrier pousse la manette, fait légèrement tourner l'arbre ; l'outil écarte la terre, une lame coupe les bavures et la pièce est terminée. On peut, par ce moyen, faire dans un moule d'une seule pièce, toutes les poteries démoulant facilement. Il n'est même pas nécessaire qu'elles aient de la dépouille, le retrait facilitant le démoulage à la condition que les pièces ne soient pas trop ventrues. Dans le cas contraire, il faudrait employer des moules en deux pièces. Il est certain aussi que ce procédé ne peut être employé qu'autant que l'ouverture des vases est assez grande pour laisser pénétrer l'outil dans l'intérieur et pour permettre qu'on l'en retire après l'achèvement. Cette machine peut faire de 2,300 à 2,500 assiettes par jour, un tourneur ordinaire en faisant environ 400 dans le même espace de temps.

NOTE II.

Nouvelle matière à briques.

La marne de Saint-Jean de Marsacq (Landes) a été reconnue par M. Lechatelier, *propre à faire des briques* (1).

(1) *Annales du Génie civil*, 6ᵉ année, page 596.

Cette marne se rencontre dans les environs de Dax, près de la ligne ferrée qui va de Bordeaux à Bayonne, où elle semble former un gisement abondant. Elle avait été signalée comme propre à amender le sol sableux des Landes, et c'est à ce titre que des échantillons avaient été soumis à M. Lechatelier.

M. Lechatelier, en examinant cette matière, s'aperçut qu'on pouvait la diviser, la réduire en pâte et qu'il y aurait chance de réussite à l'employer à confectionner avec elle et le sable des Landes, un produit analogue aux *Dina's bricks* du pays de Galles.

Ces briques, comme on le sait, sont formées de sable quartzeux, grossier, mêlé de quelques centièmes d'argile calcaire qu'on agglomère par une forte compression, et dont la cuisson soude tous les éléments par vitrification de l'argile fusible interposée.

Des expériences faites par M. Durand Claye, chargé du laboratoire de l'Ecole des ponts et chaussées, sont venues confirmer les prévisions de M. Lechatelier.

Le contact de l'eau fait passer la marne à l'état de boue, et il n'y a pas de travail mécanique nécessaire pour la réduire en poudre impalpable.

En mélangeant la boue obtenue avec du sable des Landes, on obtient par la cuisson une sorte de grès factice dont les éléments sont soudés par la fusion de la marne.

D'autres essais faits dans de mauvaises conditions ont montré qu'un mélange composé de trois parties de sable et une de marne, était susceptible d'être moulé en briques qui conservaient leurs formes par la dessication, qui étaient assez solides pour être empilées et qui, enfin, pouvaient être cuites.

M. Eugène Flachat appelle l'attention sur ce nouveau produit, qui peut être fabriqué probablement d'une manière très-économique partout où se trouveront des matières premières analogues : seulement il signale qu'il serait peut-être nécessaire d'employer, pour le moulage, des machines avec lesquelles on obtiendrait une compression énergique, ce qui permettrait de réduire la marne dans une forte proportion.

La marne analysée par M. Durand Claye a la composition suivante : — résidu insoluble dans les acides (silice) 49,35. — Alumine et peroxyde de fer 2,85. — Chaux 22,10. — Magnésie 0,20. — Perte au feu, acide carbonique et eau, 25,50 p. 100.

Une matière de cette nature pourrait être remplacée par un mélange d'argile et de chaux, mais les manipulations n'auraient plus la même simplicité.

Par l'extrême division qu'elle acquiert en fusant dans l'eau et par sa composition chimique, la marne de Saint-Jean de Marsacq, mélangée avec un lait de chaux d'une densité convenable, se prêterait probablement à la confection (par fritte dans des fours), de ciments analogues à ceux qu'on fabrique dans le Nord et qui pourraient être substitués à la pouzzolane et à la cendrée de Tournay.

Nous souhaitons que l'expérience faite industriellement vienne réaliser ces vues et mettre à la disposition du constructeur de nouveaux matériaux obtenus à bon marché.

NOTE III (1).

TRAVAUX DES SOCIÉTÉS SAVANTES
ET D'UTILITÉ PUBLIQUE

ACADÉMIE DES SCIENCES.

Séance du 21 mars. — **Chimie.** — *Sur l'analyse de la gaize ou pierre morte*, par MM. H. Sainte-Claire Deville et J. Desnoyers.

Cette roche se trouve à la base de la formation crétacée ; elle recouvre les argiles du gault. La puissance en est considérable ; elle est de plus de 100 mètres au sud du département. C'est une pierre très-tendre, légère, d'une nuance grisâtre : soumise à une forte calcination, elle perd 0,08 de son poids ; une dissolution de potasse lui enlève 0,56 de silice gélatineuse. Le résidu, en partie attaquable par l'acide chlorhydrique, consiste en silicate de fer, d'alumine, de potasse et de magnésie, puis en argile et en sable fin quartzeux.

D'après l'analyse de M. Sauvage, la gaize a la composition suivante :

Eau.	0,080
Silice à l'état gélatineux.	0,560
Sable vert très-divisé (chlorite).	0,120
Argile.	0,070
Sable fin quartzeux.	0,170
	1,000

Résultats des analyses sommaires par M. Sauvage. Ces analyses auront, sans doute, quelque intérêt à cause de l'usage qu'on pourra faire de cette roche, qui, jusqu'ici, n'est utilisée que comme pierre à bâtir, quand elle n'est pas trop gélive.

Numéros d'ordre.	Eau hydrométrique.	Eau combinée.	Silice soluble.	Silice insoluble.	Alumine.	Sesquioxyde de fer.	Chaux.	Magnésie.	Somme.
1.	3,3	4,2	38,3	40,6	5,5	4,0	1,5	0,8	98,2
2.	4,1	5,2	36,3	40,8	6,6	4,3	2,0	0,8	100,7
4.	4,1	4,3	39,6	39,3	7,7	3,9	1,7	0,4	100,0
5.	3,4	3,2	43,7	40,8	3,8	2,9	0,9	0,0	98,7
9.	3,0	2,4	44,8	42,0	5,1	2,5	0,3	0,0	100,1
12.	3,5	8,0	29,2	40,6	7,0	4,4	4,5	0,5	97,7
14.	3,9	5,4	31,9	41,8	8,3	3,4	3,0	1,0	98,7
17.	2,7	2,3	47,0	40,3	3,7	2,7	0,5	traces	99,2
18.	2,9	7,2	39,2	39,0	3,8	2,0	4,1	1,0	99,2
23.	3,4	23,5	30,0	24,7	5,2	2,5	9,5	1,6	100,3
24.	4,2	3,9	46,2	38,4	4,5	3,4	traces	traces	100,6

Ce tableau nous montre que certains échantillons peuvent être considérés comme de la silice pure ou à peu près pure. Or, les emplois de la silice sont aujourd'hui fort nombreux. On s'en sert pour la verrerie, pour la fabrication du silicate ou verre de soude, ou de potasse soluble, pour la fabrica-

(1) Annales du Génie Civil, dixième Année, 1870-1871, p. 362.

tion de briques aujourd'hui fort estimées et dont la matière première est constituée par du silex broyé.

La gaize se travaille avec la plus grande facilité au pic et au ciseau. Rien n'est plus simple que d'en composer des blocs qu'on équarrit sans peine. De là l'idée nous est venue d'étudier les effets de la cuisson forte ou modérée sur cette roche, dans l'espoir qu'on pourrait obtenir ainsi facilement et à bas prix des pièces de four ou de hauts-fourneaux en une matière presque aussi réfractaire que la silice pure.

La gaize brute a pour densité apparente 1,48, ce qui en fait une pierre très-légère. Chauffée au rouge vif, cette densité devient égale à 1,44 ; nous avons déterminé le retrait cubique qui est très-faible et égal à 0,022 du volume primitif. Le retrait linéaire, trois fois plus petit, est donc négligeable.

Un creuset, pris dans une masse de gaize et travaillé au tour, a supporté la température de fusion du fer sans se fendre et sans se déformer, et sans donner des traces bien apparentes de fusion. Il avait été rempli de fragments de fonte de fer.

Il faut conclure de là que rien ne serait plus facile que de tailler dans cette matière molle, avant sa cuisson, des briques, des pièces de four et de hauts-fourneaux, même des creusets, de les cuire à une basse température, ce qui leur donne une très-grande dureté et une très-grande résistance à l'écrasement et au choc, pour s'en servir dans les opérations de l'industrie des métaux, peut-être même dans les constructions. Nous appelons l'attention des industriels sur cette matière.

NOTE IV.

Tuiles en verre (1).

La production des tuiles en verre à bon marché a été résolue par M. Lenormand. Sa nouvelle machine supprime entièrement le moulage à la main et permet de livrer des produits à très-bas prix. Imaginons une très-grande roue formée de deux flasques en tôle montées sur un arbre creux pouvant être traversé par un courant d'air ou d'eau et laissant tomber cet air ou cette eau dans l'intervalle formé par les deux plaques de tôle. Ces flasques sont réunies à leur circonférence par des plaques de fonte formant joint étanche entre elles et avec la tôle, et disposées comme nous allons le décrire. Un certain nombre d'entre elles, destinées à former les intervalles entre les tuiles pendant le moulage, se composent d'arêtes prismatiques triangulaires dont le sommet linéaire est parallèle à l'axe de rotation. Cette roue, une fois montée, est tournée de manière à amener toutes ces arêtes sur une même surface cylindrique ayant pour axe celui de l'arbre susdit. De chaque côté de ces arêtes de fonte existent des rebords sur lesquels viennent reposer d'autres plaques. Celles-ci possèdent la courbure générale de la roue et viennent remplir l'intervalle compris entre deux arêtes consécutives. Destinées à former le fond des moules, elles sont gravées de manière à former sur la surface des tuiles des nervures saillantes qui augmentent leur résistance à la rupture.

Une série de rouleaux, traversés par un courant d'eau, est disposée un peu plus haut que le centre autour de la roue. Ces rouleaux ont leurs axes disposés parallèlement à l'axe de l'arbre sur une surface cylindrique concentrique à celle de la roue et sont placés de telle sorte que leur surface soit tangente à celle décrite par les arêtes de séparation des moules.

On verse le verre fondu sur la roue au-dessus des rouleaux et on donne le mouvement. Les moules successifs s'emplissent et portent le verre sous les rouleaux qui le compriment et le forcent à remplir tous les interstices du moule. Quand, par suite du mouvement de rotation, le verre est arrivé au dernier rouleau, à peu près au niveau de l'arbre, il est évident qu'il s'en détacherait et tomberait si rien n'était disposé pour le retenir ; mais il rencontre là une plaque de tôle courbée cylindriquement, s'appliquant presque sur la roue et empêchant cet effet. Il arrive cependant un moment où la tôle s'écarte légèrement, mais d'une quantité qui ne doit pas égaler l'épaisseur d'une tuile. Par ce moyen, quand le verre se détache du moule, il vient toucher la tôle et est poussé par l'arête de séparation suivante. Il arrive ainsi au bas du diamètre vertical où il rencontre une toile métallique sans fin qui l'emporte et le fait passer entre deux séries de rouleaux horizontaux qui, au moyen d'une légère pression, lui font perdre la courbure que ce mode de moulage lui avait fait contracter. Une seconde toile sans fin le porte au four à recuire. La fabrication est ainsi continue et automatique et n'exige qu'une main-d'œuvre insignifiante.

(1) *Annales du Génie civil*, tome V, page 682.

POTERIES POUR LA CONSTRUCTION.
NOTE V (1).
SOCIÉTÉ D'ENCOURAGEMENT POUR L'INDUSTRIE NATIONALE.

Creusets et Briques.

M. Dumas, président, fait connaître, au nom de M. Audouin, le résultat des essais qu'il a faits pour rechercher des matières réfractaires propres à faire des creusets et des briques destinés à supporter de très-hautes températures. L'industrie a une tendance constante à se servir de réactions produites par une chaleur très-grande, et les matériaux actuellement en usage n'offrent plus une résistance suffisante; il y a donc lieu de se préoccuper des moyens de satisfaire à ces exigences.

M. Audouin avait remarqué, dans des essais précédents, que les terres étaient d'autant plus réfractaires qu'elles contenaient plus d'alumine. Il s'est appliqué à rechercher et à essayer les substances les plus alumineuses que fournit la nature. Celle qui lui a donné les meilleurs résultats est la bauxite ou hydrate d'alumine, qui existe en amas abondants disséminés entre Tarascon et Antibes. Cette terre, signalée par Berthier, qui lui a donné le nom sous lequel elle est connue, est employée à produire du sulfate d'alumine, des aluminates et de l'alumine. Façonnée en briques et en creusets, elle a résisté à des températures qui déformaient les briques les plus réfractaires connues, et M. Audouin met sous les yeux de l'assemblée des spécimens des dix terres les plus estimées en Angleterre ou en France, qui toutes ont été plus ou moins fondues, tandis que les briques et creusets en bauxite n'ont éprouvé aucune avarie. Ces essais ont été faits à l'aide du four chauffé aux huiles minérales, que M. Audouin a fait connaître, et qui permet de porter en quelques heures à une température uniforme et très-élevée l'intérieur du four dans lequel sont placées les matières qu'on veut essayer.

Pendant qu'il s'occupait de ces essais, M. Audouin a reconnu que la bauxite avait été préconisée dès 1858 pour la fabrication des matériaux réfractaires par M. Gaudin dont les travaux chimiques et cristallographiques sont bien connus. Les nouvelles expériences qui viennent d'être faites dans des conditions plus rapprochées des procédés usuels qu'emploie l'industrie donnent à cette opinion une certitude qui doit être appréciée par les ingénieurs. M. Audouin croit donc que l'emploi de la bauxite en briques et briquettes réfractaires semblables à celles que fabrique actuellement la Compagnie d'éclairage au gaz constitue un progrès important qui peut rendre les plus grands services à l'industrie, et il émet le vœu que M. Gaudin soit admis par la Société à concourir pour le prix qu'elle a proposé dans le but de faire découvrir un emploi nouveau d'une substance minérale abondante et à bas prix.

Après cet exposé, M. le président demande au comité des arts chimiques d'examiner les expériences de M. Audouin, et de faire, s'il y a lieu, des propositions au Conseil sur la proposition tendant à faire tenir compte des recherches de M. Gaudin, lors de la décision du Conseil, pour le prix relatif à *l'emploi des substances minérales à bas prix et abondantes.*

NOTE VI.

Tuiles en ciment (1).

par M. Pierre JANTZEN à Elbingue.

La question de l'emploi des tuiles en ciment pour l'Allemagne du Nord a été posée pour la première fois par le conseiller architecte Steenke ; bientôt après elle fut mise en discussion dans une conférence d'architectes du gouvernement de la province de Prusse. C'est dans cette circonstance que M. Kind, inspecteur supérieur d'architecture à Marienwerder (actuellement grand conseiller d'architecture et des mines à Berlin), s'acquit le mérite d'avoir attiré l'attention sur ce fait, que l'avantage que présente le ciment de pouvoir être employé à la couverture des toits, pourrait être rendu bien plus grand, en donnant une autre forme aux tuiles. Il proposa une forme analogue à celle des toitures italiennes.

C'est d'après les indications de M. Kind et les dessins de M. Pierre Jantzen (qui y a apporté encore quelques petits changements qui ne sont pas sans valeur), qu'ont été exécutées les tuiles en ciment dont il est ici question.

Les tuiles dont l'épaisseur est de $0^m,03$ environ, sont préparées avec le plus grand soin dans des formes en acier, parce qu'il est essentiel qu'elles s'ajustent exactement les unes aux autres. On a reconnu que la fabrication de ces tuiles se fait rapidement, et que le brisement en est difficile, malgré leur grande surface et leur faible épaisseur. Dans le cas cité plus loin le brisement n'a été que de 3 p. 100, bien que les pierres ne fussent faites que depuis six semaines.

Le poids de ces tuiles par mètre carré, est de 37 kil. 5 et le prix de 11,50 environ.

Le premier édifice pourvu de cette nouvelle toiture est l'hôtel de M. le conseiller architecte Steenke, dont la couverture a été posée l'année dernière, en automne, afin de lui faire subir l'épreuve de l'hiver. Pour ne pas borner cette épreuve à la forme et au mode indiqué plus haut, mais pour y soumettre aussi les différentes sortes de ciment, M. Steenke fit construire ses tuiles avec cinq ciments différents.

On employa :

1º Le ciment de Staudach, de A. Kroher, à Staudach, en Bavière, avec lequel sont construites des tuiles qui, depuis 21 ans, ont été éprouvées de diverses manières. M. Kroher, qui est entré en correspondance avec M. Steenke sur ce sujet, soutient que le ciment liant lentement peut seul être employé pour cette fabrication. Mais c'est probablement du ciment *durcissant* lentement dont il veut parler, qualité que le produit de Staudach très-fin, mais liant rapidement, possède à un haut degré ;

2º Le ciment de M. Johnston, à Londres ;

3º Celui de MM. Knight, Bevan et Sturge, à Londres ;

(1) *Annales du Génie civil*, 1872, page 74.

4° Celui de la fabrique de ciment de Portland de Stettin (Posseau) ;
5° Celui de Pacounder (Prusse orientale).

Chaque tuile est pourvue d'une marque à sa face inférieure, de sorte qu'une erreur n'est pas possible. M. Steenke nous a fait espérer une communication sur la manière dont les tuiles se seront comportées. L'hiver exceptionnellement rigoureux de cette année nous aura fourni des expériences d'une grande importance qui s'éclairciront dans le cours des années suivantes.

Cette matière de couvrir les toits peut trouver une application particulièrement heureuse dans la construction des toits en verre pour serres, etc. On sait que le ciment de Portland adhère parfaitement au verre poli au mat. Il n'est donc besoin que de faire découper le verre dans la fabrique même, en forme de tuiles et d'en polir au mat les bords et les endroits destinés à recevoir les lucarnes, afin de pouvoir y appliquer le ciment. Si l'on voulait employer ces tuiles en verre entre des tuiles en ciment, pour éclairer les greniers, etc., il faudrait combler la différence d'épaisseur de ces deux sortes de tuiles, au moyen d'un petit litteau cloué sur latte.

NOTE VII (1).

De la préparation de l'argile pour la fabrication des briques à bâtir, à l'aide de la chaleur et de séchoirs d'une petite surface.

Il y a environ 16 ans, un fabricant de briques qui employait une sorte d'argile marneuse qu'il fallait exposer à l'air pendant plus d'un an avant de s'en servir, me demanda si cette manipulation coûteuse et ennuyeuse ne pouvait se faire plus promptement et à moins de frais.

J'ai déjà donné le résultat de mes expériences, et j'ai montré que, sous l'influence de l'eau et de la chaleur, on effectuait une combinaison plus intime des argiles et des craies.

Si une argile fraîchement extraite et qu'il faut généralement exposer à l'air pendant quelque temps avant de s'en servir est mêlée avec assez d'eau pour devenir plastique, puis portée à une température de 70° et moulée quand elle est encore chaude (presse à tuyaux de drainage, machine à brique de Schlyckeisen), voici les résultats que l'on obtient :

1º La brique chaude en sortant de la machine laisse évaporer de suite la plus grande partie de l'eau nécessaire à la plasticité.

2º Les briques, tuyaux, etc., n'éprouvent ni retrait, ni fendillement, ni déformations. Cela tient probablement à ce que l'eau s'évapore également dans toutes les parties, surtout lorsque les briques sont déposées sur des plaques perforées.

3º Les briques, les tuyaux et autres autres articles peuvent être enlevés à la main quelques minutes après être sortis de la machine et empilés les uns sur les autres.

4º Naturellement les tuyaux de drainage, les briques creuses et tous les objets dont les parois sont minces, sont presque secs avant de se refroidir, ce qui n'a pas lieu dans le cas des briques ordinaires.

5º Les produits faits selon ma méthode, une fois refroidis, peuvent être placés dans des séchoirs à n'importe quelle température sans se fendre.

6º L'expérience a montré que l'argile traitée de cette manière se contracte moins pendant la cuisson que lorsqu'on l'a préparée à froid.

7º L'humidité intérieure s'évapore rapidement par les fentes innombrables invisibles à l'œil nu qui se trouvent sur toute la surface extérieure.

8º L'argile, le loam, peuvent être employés aussitôt après l'extraction, pourvu qu'ils aient atteint une température d'au moins 70° en quittant le moule.

9º Il suffit de quelques heures pour mettre au four et cuire l'argile moulée et traitée ainsi.

Les avantages de mon procédé sont incalculables et tous les fabricants de briques et de poterie s'en apercevront bien vite. Ceux qui possèdent des fours continus construits par moi, ou même par Hoffman et Licht, apprécieront pleinement cette méthode, car dans la saison humide il est souvent impossible de préparer le nombre de briques qu'il faut pour la cuisson.

(1) Extrait de l'ouvrage de M. Lipowitz sur la fabrication et les applications du ciment de Portland ; 1 vol. in-8 avec planches.

Comme on l'a déjà dit, l'argile acquiert deux propriétés lorsqu'on la prépare à chaud : 1° elle se malaxe aussi bien que si elle avait été exposée à l'air pendant longtemps 2° les briques sèchent complètement sans se fendre.

Il y a quatre ans, j'ai voulu prendre un brevet pour ma manière de traiter l'argile, mais je me suis aperçu qu'il avait été pris en Angleterre en 1862. La machine anglaise est peu convenable et compliquée.

Le chauffage de l'argile plastique peut se faire de différentes manières, mais deux conditions sont indispensables :

La masse plastique doit être chauffée à la température de l'eau bouillante et l'on doit opérer le mélange quand elle est chaude.

Ces conditions ne sont pas difficiles à obtenir dans un laboratoire, mais il n'en n'est pas de même lorsqu'on opère sur de grandes masses.

Il y a seize ans, j'ai eu beaucoup de peine à remplir une machine à drains de Whitehead avec de l'argile plastique chaude.

J'ai réussi, pour la première fois il y a trois ans. La machine employée à cet effet consistait en un cylindre de fer incliné au milieu duquel était une vis sans fin fixée sur un axe : on introduisait l'argile par la partie supérieure et la vapeur provenant de la chaudière entrait par le bas.

Je n'ai pas eu le temps de surveiller ces expériences, mais leurs résultats ont été tantôt satisfaisants tantôt négatifs.

Des expériences semblables faites au laboratoire dans de petits appareils, m'ont prouvé la difficulté de chauffer l'argile en la mettant en contact direct avec la vapeur. Les bandes d'argile coupées par la vis sans fin condensaient la vapeur à leur surface, devenaient glissantes, et les briques cuites prenaient l'apparence d'agate veinée. Ce résultat m'a conduit à traiter l'argile brute comme le ciment brut. L'argile, en aussi petits morceaux que possible, était mise dans la machine à mouler, fig. 14, après avoir été mesurée, et à chaque mesure, on ajoutait la quantité d'eau nécessaire pour la rendre plastique. La machine était alors mise en action et une masse d'argile bien mêlée sortait en A, fig. 14.

Quand on ajoutait de la chaux éteinte à l'air ou de la marne calcaire, elle formait, comme ci-dessus, un mélange de qualité égale qui séchait quelques minutes après être sorti de la machine.

L'argile, après avoir passé par la machine à mouler, pouvait être mise dans d'autres machines comme celles de Sachsenberg frères, à Rosslau-sur-l'Elbe, ou de Hertel de Niezburg-sur-la-Saale. Dans l'une ou l'autre, elle pourrait être encore mêlée d'une manière plus complète, seulement il faudrait prendre des dispositions pour échauffer les rouleaux, de telle sorte que les briques pussent quitter la machine aussi chaudes que possible.

Je regarde le mélange de l'argile chaude comme une des conditions les plus importantes de la fabrication, surtout lorsqu'on emploie des fours continus, car les briques peuvent être faites et séchées par n'importe quel temps.

Un des avantages de ma méthode consiste en ce qu'on peut se dispenser de hangars à sécher et, par conséquent, faire une grande économie dans le transport des briques humides.

Depuis des siècles, on éprouve des difficultés à sécher de grosses briques.

En Hollande, par exemple, on fait les briques aussi petites que possible, parce que l'air humide de la mer convient mieux pour les sécher. Elles demandent plus de travail et de combustible pour les fabriquer, et lorsqu'on les utilise pour une construction, il leur faut plus de mortier qu'aux grosses.

Je donne ici, une estimation approximative fondée sur mon système de fabrication et de séchage.

Une tuilerie calculée de manière à produire 20 000 briques par jour ou 4 000 000 par année de 200 jours, les produit rarement et avec beaucoup de peine lorsqu'elle n'a que des hangars pour sécher.

Si, au contraire, on construit quatre ou cinq conduits séchoirs dont chacun contient 4000 kilog. de briques, on peut sécher dans 24 heures 20 000 briques pesant de 70 000 à 80 000 kilog., de manière à les porter ensuite au four continu où elles cuisent immédiatement. En général, trois heures suffisent pour sécher.

J'ai présenté aux lecteurs ces quelques remarques sur la fabrication des briques, parce que je me suis convaincu de l'utilité du four continu, et que j'espère amener les fabricants à faire des expériences sur ce sujet : ils pourront toujours compter sur mon aide et sur mes conseils.

PORTE MONUMENTALE EN TERRE CUITE

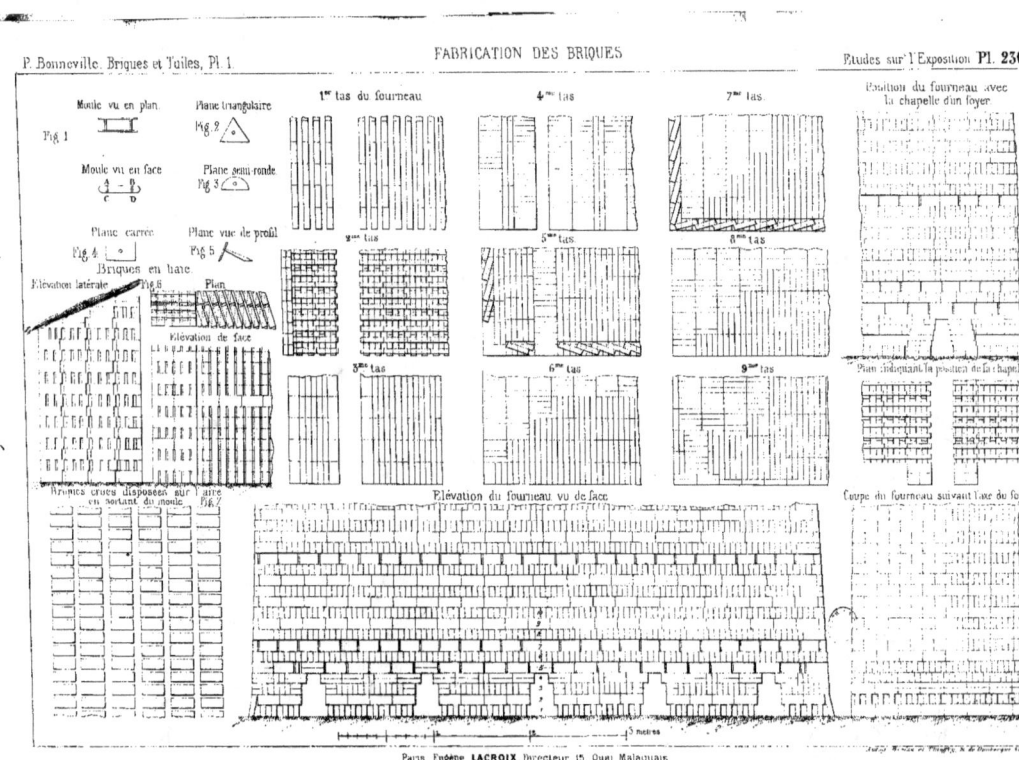

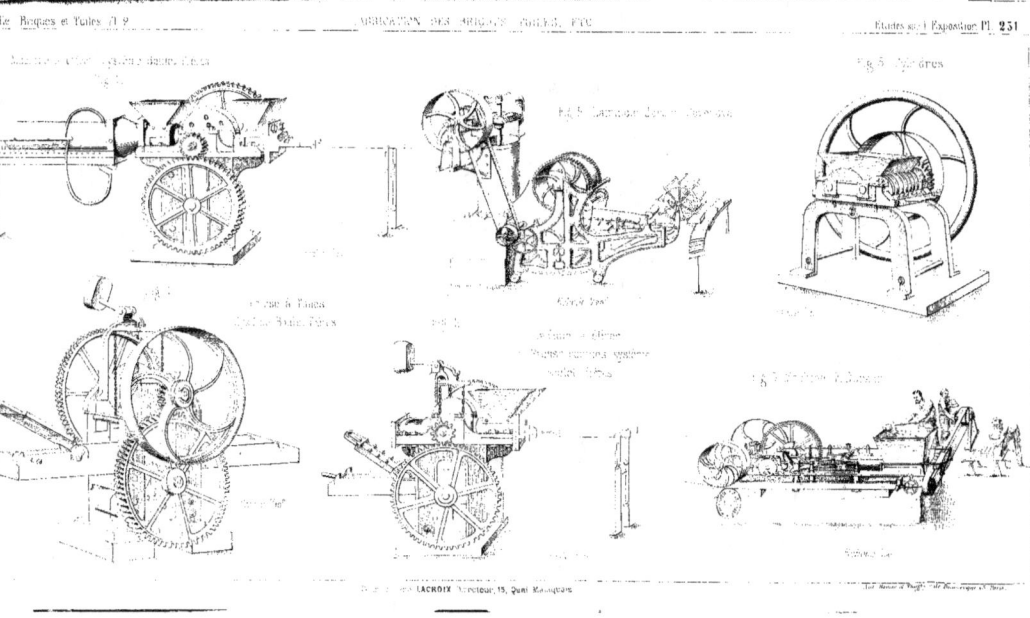

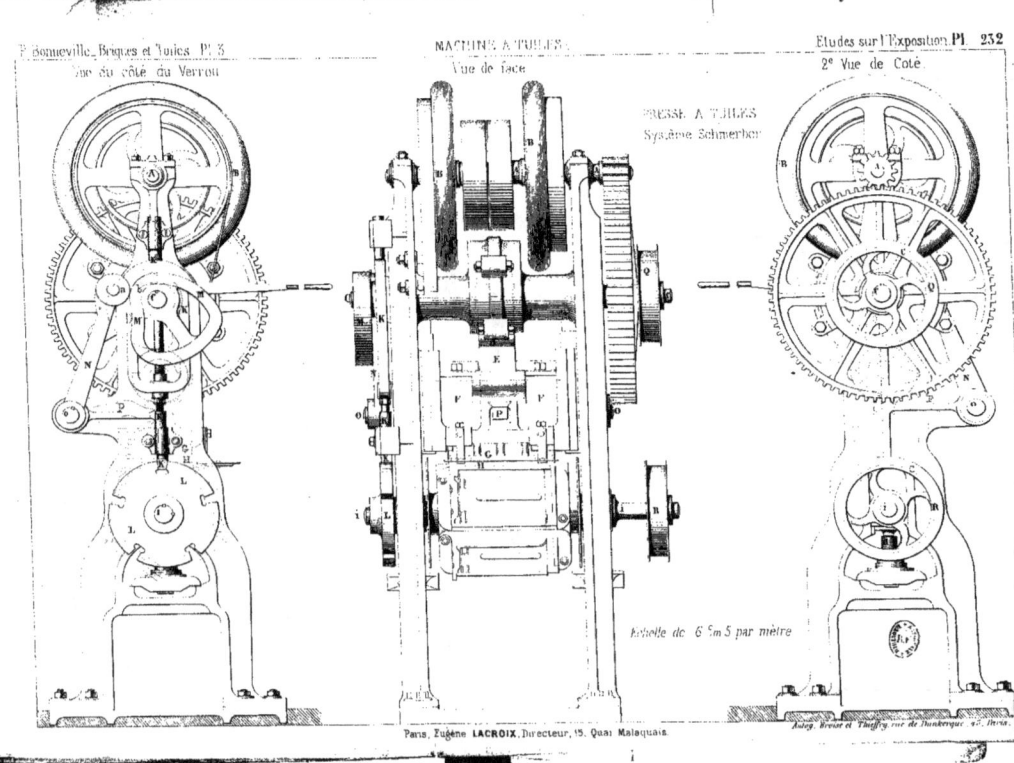

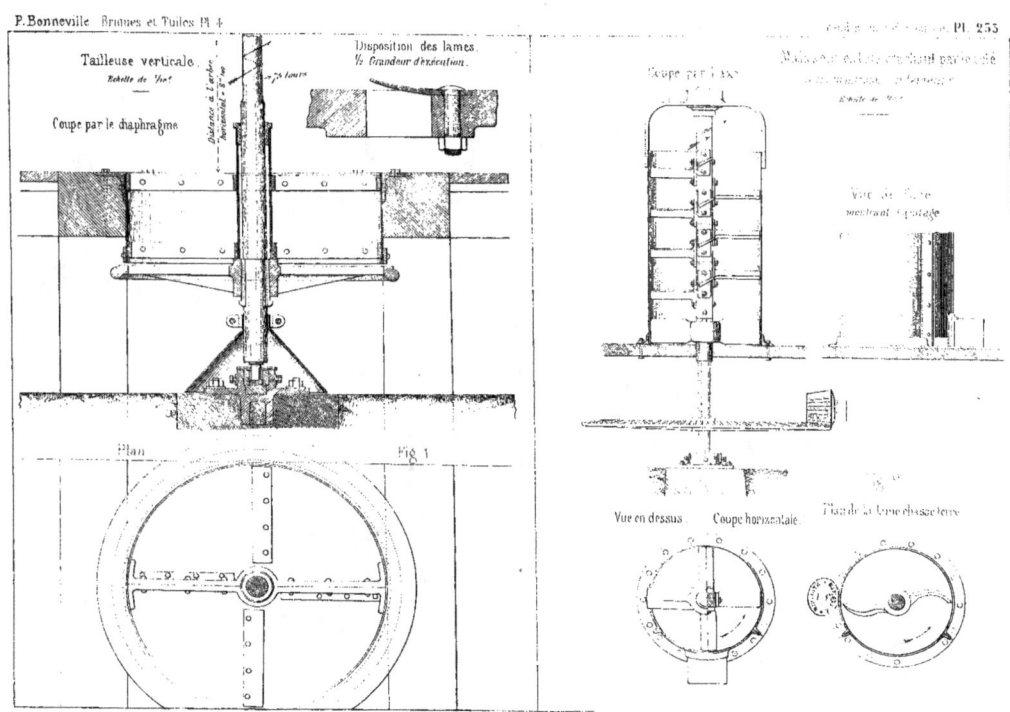

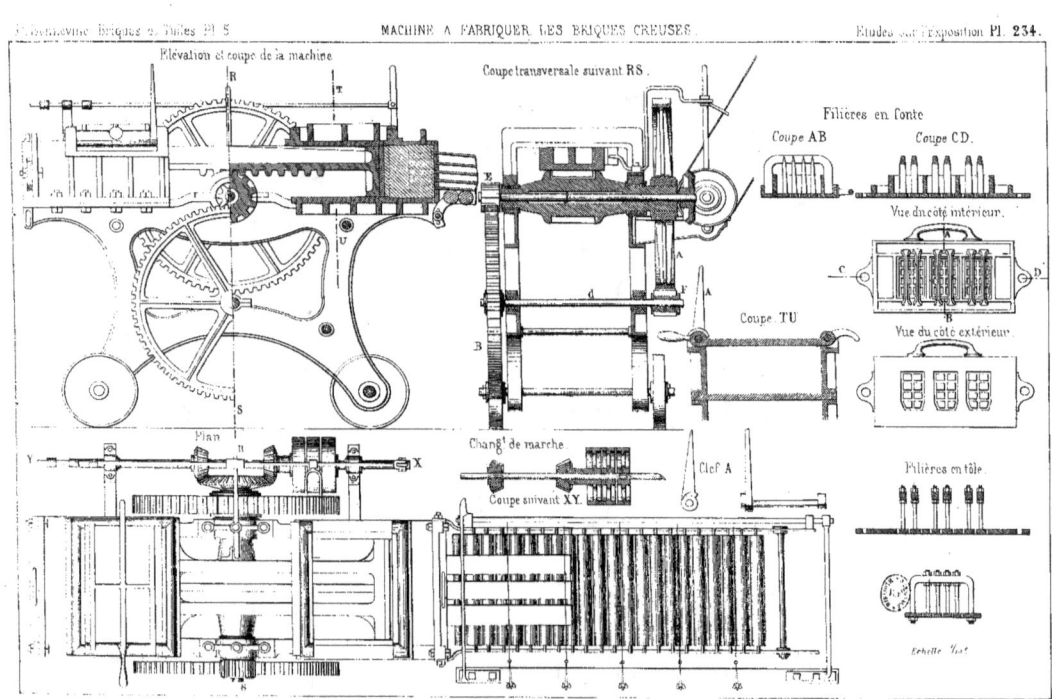

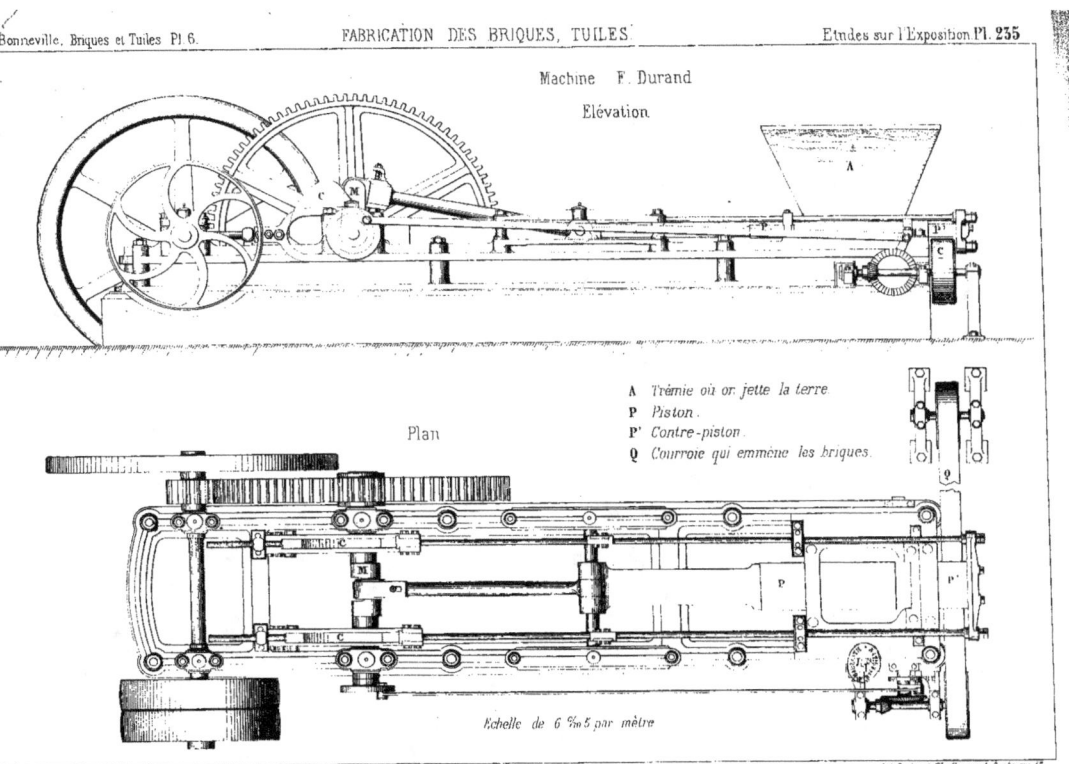

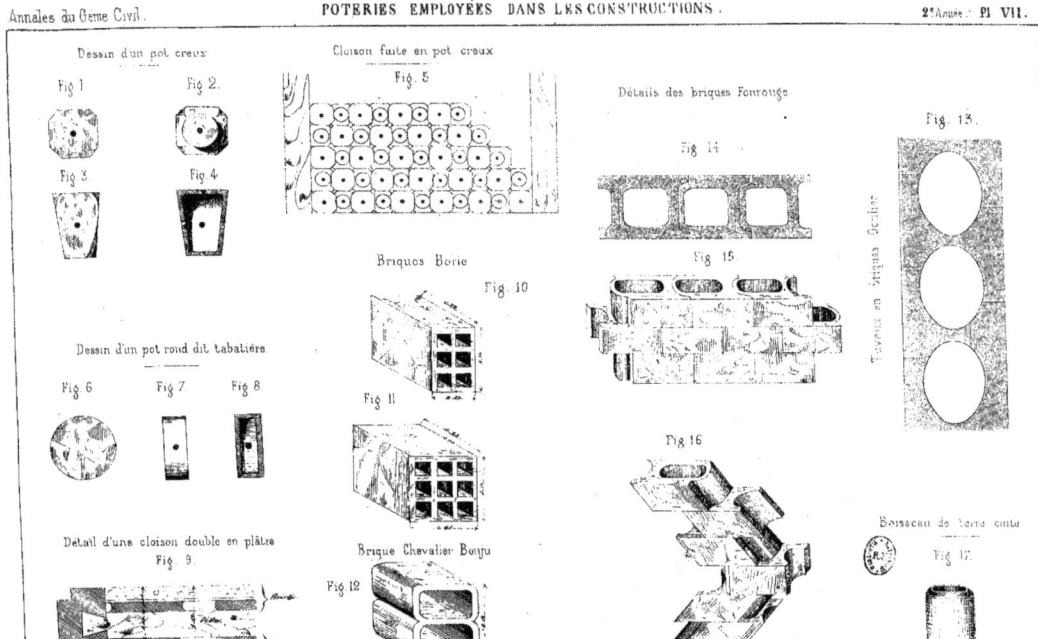

PARIS
Imprimerie polytechnique
SPÉCIALE
pour les travaux des ingénieurs
Eugène LACROIX
Imprimeur-Éditeur
54, rue des Saints-Pères, 54.

www.ingramcontent.com/pod-product-compliance
Lightning Source LLC
Chambersburg PA
CBHW071417220526
45469CB00004B/1315